Carla Mueller · Karin Stober

T0310969

Monastère de Maulbronn

Deutscher Kunstverlag Berlin München

Publié par
Staatliche Schlösser und Gärten Baden-Württemberg en
collaboration avec les éditions Staatsanzeiger-Verlag, Stuttgart

Crédit photographique
Photo de titre : Günter Beck, Birkenfeld
Landesmedienzentrum Baden-Württemberg : derrière de cou-
	verture (extérieur) , 3, 4, 5 haut, 8, 9, 11 bas, 16, 17, 23 bas,
	24 bas, 25, 33 haut, 35 bas, 37, 41, 53, 59, 60, 63 les deux,
	64, 66, 67 les deux, 68 les deux, 69, 70, 71 haut, 73, 74, 75,
	76, 77 haut, 78, 79, 80, 81, 82 les deux, 83, 84, 85
Fotoarchiv Karin Stober, Vermögen und Bau Baden-Württem-
	berg, Amt Pforzheim : 5 bas, 44, 45
Rose Hajdu, Stuttgart : 6, 14, 19 bas, 30 bas, 58 bas, 71 bas, 77
	bas, derrière de couverture (intérieur)
Dirk Altenkirch, Karlsruhe : 7, 10 haut, 11 haut, 18, 86 haut
Werner Hiller-König, Staatliche Schlösser und Gärten, Amt Pforz-
	heim : 10 bas, 19 haut, 21, 22 23 haut, 51 bas, 62, 65, 87
Vermögen und Bau Baden-Württemberg, Staatliche Schlösser
	und Gärten : 12 haut
Elke Valentin, Staatliche Schlösser und Gärten, Bruchsal : 13, 50
	les deux
Carla Mueller, Staatliche Schlösser und Gärten, Bruchsal : 15,
	49, 52, 57 haut, 58 haut, 86 bas, 88, 89
Stadtarchiv Maulbronn : 24 haut, 26, 32, 35 haut, 39, 42, 46, 47
Hauptstaatsarchiv Stuttgart : 27 (H 107/16 Nr. 5; tous droits
	réservés)
Württembergische Landesbibliothek Stuttgart : 28 (d'après :
	Adolf Bär: Bildersaal deutscher Geschichte, Stuttgart, 1890, p.
	220)
Regierungspräsidium Karlsruhe, Ref. 25 Denkmalpflege : 29, 30
	haut, 56
Evangelisch-theologisches Seminar Maulbronn : 31
Deutsches Literaturarchiv Marbach : 33 bas, 38
Staatsanzeiger-Verlag, Stuttgart : 34
Stadtarchiv Reutlingen : 36 (S 105/1 Nr. 117.09)
Privatbesitz : 40
Südwestdeutsches Archiv für Architektur und Ingenieurbau,
	Karlsruhe : 43
Vermögen und Bau Baden-Württemberg, Amt Pforzheim : 48, 61
Peter Ronge, Hofheim : 51 haut
Florian Adler, Bruchsal : 55, 57 bas
Volger Kucher, Stuttgart : 72 les deux
Petra Schaffrodt, Heidelberg : 83
Pages intérieures de couverture avant et arrière : Altan Cicek,
	mapsolutions GmbH, Karlsruhe

Information bibliographique de la Deutsche Nationalbibliothek
La Deutsche Nationalbibliothek a répertorié cette publication
dans la Deutsche Nationalbibliografie; les données bibliogra-
phiques détaillées peuvent être consultées sur Internet à
l'adresse http://dnb.d-nb.de

Lithographies : Lanarepro, Lana (Haut-Adige)
Impression et façonnage : F&W Mediencenter, Kienberg
Traduction : Patrick Baudrand, Stuttgart
Responsabilité éditoriale : Petra Schaffrodt,
Staatsanzeiger-Verlag
Mise en page : Iris Mäder und Edgar Endl
ISBN 978-3-422-02251-5
© 2010 Deutscher Kunstverlag GmbH Berlin München

Le monastère de Maulbronn, un site du patrimoine mondial de l'UNESCO

Carla Mueller
Karin Stober

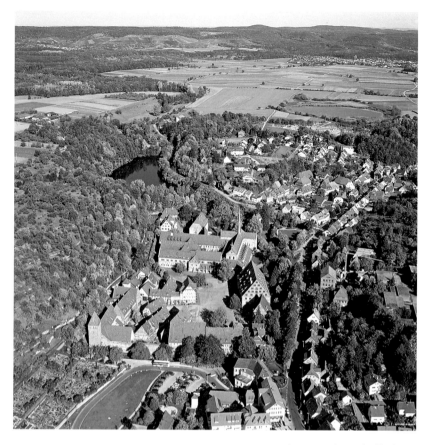

Le monastère et la ville de Maulbronn avec les étangs de Tiefer See (à gauche) et de Rossweiher.

Un cas unique à valeur de modèle

Le grand monastère cistercien de Maulbronn se trouve dans le nord-ouest du Land, au milieu de collines boisées et de petits étangs paisibles. Les vieux et beaux bâtiments forment un ensemble spacieux, solide et bien conservé… ; ces édifices majestueux, aussi splendides de l'intérieur que de l'extérieur, se sont fondus au fil des siècles dans leur environnement, paysage verdoyant à la calme beauté.

Le site impressionnant que constitue le monastère de Maulbronn, décrit ici par le romancier Hermann Hesse, un des anciens élèves du Séminaire protestant de Maulbronn, a été inscrit par l'UNESCO (Organisation des Nations Unies pour l'éducation, la science et la culture) sur la liste du patrimoine mondial de l'humanité en 1993. Le site est considéré comme l'ensemble monastique médiéval le plus complet et le mieux préservé au nord des Alpes ;

Le symbole de Maulbronn : la fontaine à trois vasques du Lavabo.

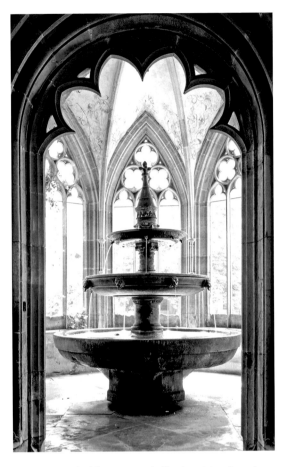

aucun autre établissement de l'ordre cistercien n'a été aussi largement conservé dans tout l'espace européen. Grâce à cette extraordinaire homogénéité, Maulbronn offre une image particulièrement fidèle d'un monastère médiéval. L'architecture et le paysage culturel environnant illustrent la vie spirituelle et économique des Cisterciens et donnent une idée très concrète de ce que fut la réforme cistercienne et de ce qu'elle eut de particulier.

De nos jours encore, le monastère abrite l'école protestante qui a été fondée en 1556 par le duc Christophe de Wurtemberg (1515–1568). Il s'agissait, à l'époque de sa fondation, d'une institution des plus modernes et peu commune. Beaucoup de noms célèbres sont liés à son histoire, notamment ceux de Johannes Kepler, Friedrich Hölderlin et Hermann Hesse, qui furent élèves dans cette école.

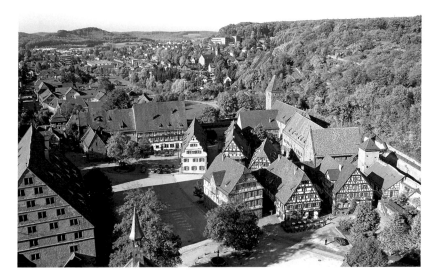

L'église abbatiale et les bâtiments claustraux constituent le cœur du site. La porterie et les bâtiments composant la vaste ferme abbatiale se trouvent à l'ouest, tandis que le domaine seigneurial est à l'est. Un mur d'enceinte à caractère défensif, pourvu de tours et de portes, entoure le terrain de l'ancienne fondation cistercienne.

Non seulement ces édifices forment un ensemble extrêmement homogène, mais en outre certains d'entre eux sont de remarquables ouvrages d'architecture à la transition du roman au gothique qui ont marqué l'histoire de la construction religieuse en Europe. C'est notamment le cas du porche de l'église, appelé ici « Paradis » (parvis), de l'aile sud du cloître ainsi que du réfectoire des moines, une salle de dimensions royales qui illustre bien les prétentions à la domination que manifestait l'ordre cistercien. Ces ouvrages datent du début du 13e siècle, époque à laquelle le style gothique fut introduit en Allemagne ; ils présentent des formes marquées, typiques du premier art gothique.

Mais à Maulbronn, cette authenticité de l'architecture ne caractérise pas seulement les bâtiments claustraux, elle vaut aussi pour les communs et les bâtiments administratifs de la ferme abbatiale : Grenier d'abondance, Inspection des vignes, Tonnellerie (aujourd'hui Centre d'information), Bursarium (trésorerie), Écuries ducales (aujourd'hui mairie), Grenier à avoine, Moulin et autre grenier, sans oublier le

Vue sur les dépendances de la ferme abbatiale depuis le clocher.

Timbre édité à l'occasion de l'inscription de Maulbronn sur la liste du patrimoine mondial de l'UNESCO.

Vue sur le cloître.

Manoir du logis seigneurial et ancien logis abbatial (aujourd'hui Éphorat, c.-à-d. Rectorat du Séminaire protestant) et, dans la partie nord-est du site, le Château de chasse des ducs de Wurtemberg. Même le mur d'enceinte de l'abbaye, renforcé par une porte fortifiée et des tours de défense, et certaines parties du paysage culturel environnant présentent cette authenticité.

Un site inscrit en raison de son importance exceptionnelle

La liste de l'UNESCO recense actuellement 890 sites culturels et naturels répartis dans 148 pays, sur tous les continents ; 33 d'entre eux se trouvent en Allemagne. Outre le monastère de Maulbronn, deux autres sites du Bade-Wurtemberg ont été inscrits : l'île monastique de Reichenau, en 2000, et le limes de Germanie supérieure et de Rhétie, en 2005. Parmi les critères retenus pour l'inscription sur la liste du patrimoine mondial, figurent le caractère unique d'un site culturel, son authenticité et la pertinence de son plan de conservation. Les organisations professionnelles internationales qui œuvrent à la conservation des sites culturels et naturels conseillent le comité du patrimoine mondial, dont les 21 membres sont élus par l'Assemblée générale des États parties à la Convention.

Conformément à la « Convention concernant la protection du patrimoine mondial, culturel et naturel » de 1972, les sites du patrimoine mondial font partie des « biens inestimables et irremplaçables non seulement de chaque nation, mais de l'humanité toute entière. Ainsi la dégradation ou la disparition d'un de ces biens précieux constitue un appauvrissement du patrimoine de tous les peuples du monde ». En conséquence, chaque État signataire de cette Convention s'est engagé à assurer, de sa propre initiative, la protection, la conservation et la mise en valeur des biens du patrimoine mondial situés sur son territoire, à leur assigner une fonction dans la vie collective et à garantir leur transmission aux générations futures. La communauté internationale encourage ces objectifs et contribue au maintien du patrimoine mondial.

Les Cisterciens à Maulbronn

Carla Mueller

Les Cisterciens : un ordre réformateur

Les Cisterciens ont représenté le plus important mouvement de réforme bénédictine au Moyen Âge ; le mouvement est parti de Cîteaux (« Cistercium » en latin), un lieu-dit des environs de Dijon, en Bourgogne. C'est le moine bénédictin Robert de Molesme (vers 1028–1111), venu de l'abbaye de Molesme, qui fonda le monastère réformateur de Cîteaux en 1098. L'établissement se trouvait dans un coin isolé de la forêt, au milieu d'un épais sous-bois, et, comme le nom de la localité l'indique (Cîteaux vient de cistels, qui signifie « roseaux »), il s'agissait d'un endroit gorgé d'eau, une zone marécageuse. Dans ce « Nouveau Monastère », les moines voulaient continuer à vivre selon la règle « ora et labora » (prie et travaille) édictée par saint Benoît de Nursie (vers 480–547), mais en l'observant plus strictement.

Dès les années 1113 à 1115, l'abbaye de Cîteaux fut en mesure d'essaimer et de fonder ses premières maisons-filles à La Ferté, Clairvaux, Pontigny et Morimond. Cîteaux assurait la surveillance des nouveaux établissements. Le troisième abbé de Cîteaux, de 1109 à 1134, fut Étienne Harding, un moine d'origine anglaise. C'est lui qui rédigea l'écrit

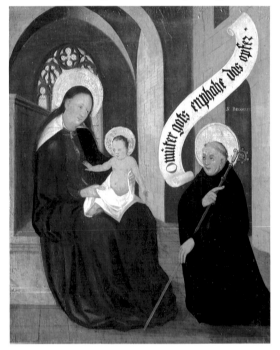

Panneau de la Fondation, de 1450 – Volet droit, côté intérieur : l'abbé Dieter agenouillé devant la Vierge Marie et proposant l'abbatiale en offrande.

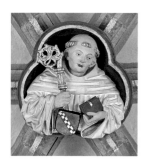

Saint Bernard de Clairvaux.
Clef de voûte située à l'étage
du Bâtiment de liaison,
1493–1495.

fondamental de l'amour fraternel, la Charte de charité (Carta Caritatis), à laquelle il travaillait depuis un certain temps. Cette charte, qui énumérait les statuts constitutifs de la communauté cistercienne, fut approuvée par le pape Calixte II en 1119. Harding est considéré pour cette raison comme le véritable fondateur de l'ordre cistercien.

La Charte de charité, dont il existe plusieurs versions remaniées, réglait les relations des différentes abbayes entre elles, le mode d'élection de l'abbé et la tenue annuelle d'un Chapitre général à Cîteaux, « en toute priorité ». Elle enjoignait tous les Cisterciens à agir d'une seule manière. Elle octroyait aux abbés la responsabilité de leur monastère, ce dernier étant aménagé de façon à pouvoir vivre en autarcie aussi bien sur le plan de l'effectif que sur le plan économique. Les abbayes pouvaient accueillir des frères convers, à qui étaient confiés les travaux artisanaux et agricoles. Toute nouvelle fondation ne devait avoir lieu qu'avec l'approbation préalable de l'évêque local. L'abbé de l'abbaye fondatrice était tenu d'effectuer une visite de sollicitude auprès de son abbaye-fille. Le Chapitre général devait se réunir chaque année à Cîteaux et tous les abbés étaient tenus de s'y rendre. Les déviations étaient impérativement à redresser et de l'aide pouvait être accordée au besoin pour cela.

La communauté de Cîteaux offrait le modèle d'une profonde réforme monastique et ce mouvement réformateur se répandit en l'espace de quelques décennies à travers l'Europe, avec une amplitude surprenante. En 1134, le nombre des abbayes cisterciennes s'élevait déjà à plus de 70. Conformément au principe de filiation, toute abbaye-fille présentant une croissance suffisante pouvait à son tour fonder des filiales en qualité d'abbaye-mère. Une nouvelle fondation requérait uniquement un abbé, au moins douze moines et les livres liturgiques nécessaires.

Bernard de Fontaine (vers 1090–1153), plus connu sous le nom de saint Bernard de Clairvaux, qui était entré comme religieux à l'abbaye réformatrice de Cîteaux avec quatre de ses frères et trente compagnons, fonda l'abbaye de Clairvaux, près de Langres. Il s'employa de toutes ses forces à l'expansion de l'ordre cistercien, fut conseiller de plusieurs rois et

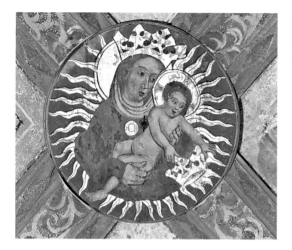

La Vierge Marie, Reine des Cieux, avec l'Enfant Jésus. Médaillon en bois de la voûte du Chœur des moines.

papes et appela à la deuxième croisade (1147–1149) au nom du pape Eugène III. Son culte marial et sa mystique christologique ont profondément marqué la piété de son temps et des siècles suivants.

Le nombre croissant d'abbayes cisterciennes et le fait qu'elles étaient loin de Cîteaux et se trouvaient confrontées à d'autres réalités locales ou temporelles amenèrent l'Ordre à revoir certains des principes de sa règle afin de les adapter aux nouvelles conditions rencontrées. Les points à corriger firent l'objet de décisions de la part du Chapitre général et celles-ci furent consignées et conservées par les abbayes, mais généralement sans indication de l'année. (Il est d'ailleurs rare de pouvoir dater avec exactitude les décisions du Chapitre général antérieures à 1180.) C'est ainsi que la vente de vin, par exemple, fut d'abord permise, puis interdite après 1147, puis à nouveau autorisée après 1182. De même, la présence sur les marchés fut très vite considérée comme une nécessité et donc accordée. Pour pouvoir continuer à vivre dans la pauvreté, les abbayes étaient tenues de vendre le surplus de leurs productions et de n'acheter que le strict nécessaire. Si quelqu'un était obligé de faire du commerce ou de se rendre sur un marché, son éloignement de l'abbaye ne devait pas excéder trois à quatre journées de voyage. Les moines et les convers n'avaient pas le droit de quitter l'abbaye à plus de deux à la fois.

Celui qui était en déplacement était autorisé à porter des gamaches (guêtres) pour se protéger de la boue et du froid. Il arrivait aussi que l'abbé envoie des

Panneau de la Fondation, de 1450 : Volet gauche, côté intérieur : Walter de Lomersheim et Gunther de Spire offrent l'abbatiale à la Vierge Marie.

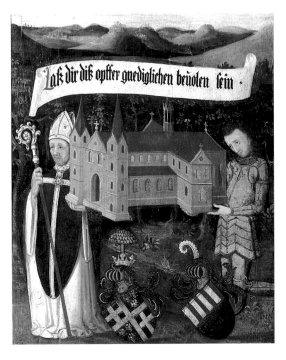

moines et des convers dans d'autres abbayes cisterciennes pour leur apporter de l'aide. Dans ce cas, ils ne devaient pas exiger plus que le vivre, le couvert, la réparation de leurs chaussures et le ferrage de leurs chevaux.

Fondation du monastère de Maulbronn

C'est en 1147–1148, c'est-à-dire encore du vivant de saint Bernard de Clairvaux, qu'eut lieu la fondation de l'abbaye cistercienne de Maulbronn, dans le voisinage immédiat des sources de la Salzach et de la ligne de partage des eaux entre le Rhin et le Neckar. Par l'intermédiaire d'une ancienne voie romaine devenue route du Saint Empire, l'endroit était relié à Spire, au nord-ouest, et à Cannstatt (un actuel quartier de Stuttgart), à l'est. Les Cisterciens s'installaient fréquemment dans leurs nouvelles fondations un 21 mars, jour de la fête de saint Benoît. Néanmoins, en ce qui concerne Maulbronn, aucune date précise de fondation n'a pu être établie jusqu'à présent.

Épitaphe du chevalier Walter de Lomersheim.

Les Cisterciens, qui arrivèrent à Maulbronn sous la conduite de l'abbé Dieter, venaient en fait d'Ecken-

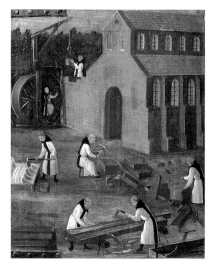
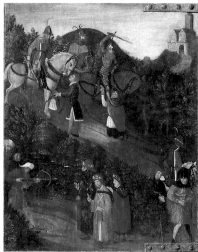

weiher, un lieu situé à environ huit kilomètres de Maulbronn et devenu entre-temps un quartier de Mühlacker. C'est à Eckenweiher que dix ans auparavant, en 1138, le chevalier Walter, un noble libre originaire d'une localité voisine appelée Lomersheim, avait cédé son bien patrimonial à des moines afin qu'ils y fondent un monastère. Il s'agissait de moines venus de l'abbaye cistercienne de Neubourg, près de Haguenau, en Alsace. Walter de Lomersheim avait d'ailleurs déjà fait don de terres aux moines de Neubourg, en 1131, pour la fondation de leur abbaye. Or, par sa position géographique, en contrehaut de la rivière Enz, par la nature de son sol et par son grand éloignement par rapport aux carrières de pierre, le terrain d'Eckenweiher se prêtait si peu à la construction d'un monastère que les Cisterciens décidèrent de venir s'établir à Maulbronn, lieu plus propice.

L'évêque Gunther de Spire, comte d'Henneberg de 1146 à 1161 et partisan de la dynastie impériale des Hohenstaufen, apporta son soutien aux moines, Eckenweiher se trouvant sur son territoire. Il céda aux Cisterciens des terres situées dans la partie supérieure de la vallée de la Salzach et que l'évêché de Spire avait récupérées depuis peu. Il est certain que des considérations politiques ont accompagné la fondation dès le départ. La superficie du domaine monastique augmenta encore grâce à des donations. Par ailleurs, l'une des terres acquises présentait un emplacement anciennement habité. Les moines

Panneau de la Fondation, de 1450 : Côtés extérieurs des volets : Construction de l'abbatiale et l'attaque de voyageurs. Le thème fait allusion à la mise en culture de cette région inhospitalière par les Cisterciens.

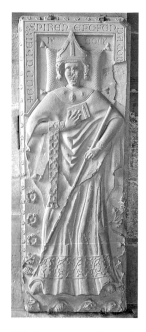

Dalle funéraire avec le portrait de l'évêque de Spire Gunther de Henneberg, vers 1280.

11

Christian Mali : La tour de Faust et le monastère vus de l'est, 1865. Tableau exposé au Musée du monastère.

cisterciens se rapprochaient ainsi sensiblement de leur idéal qui consistait à construire leurs monastères dans des régions écartées ou inhabitées.

« Mulenbrunnen », le nom attesté de la localité, évoque un emplacement situé à proximité d'une source (« Brunnen ») alimentant en eau un moulin (« Mulin », en moyen haut allemand). On ne sait pas si le moulin qui donna son nom à ce lieu se trouvait sur l'une des terres acquises par donation ou s'il occupait un emplacement plus en aval. Quoi qu'il en soit, la tradition attachée au monastère entretient la légende selon laquelle les moines auraient amené avec eux un mulet (« Maul(esel) ») et qu'ils auraient érigé leur monastère à l'emplacement exact où l'animal se serait arrêté pour boire.

Les Cisterciens bâtirent leur monastère sur les berges de la Salzach, un affluent du Rhin, en exploitant des gisements de grès (grès à roseaux) présents dans la proximité immédiate du site. Ainsi, cette deuxième fondation de l'abbaye s'opéra dans un lieu particulièrement avantageux sur le plan géographique, car les moines disposaient non seulement d'excellentes ressources en sol, mais aussi en eau, d'autant plus que d'innombrables sources jaillissaient du keuper gypseux constitutif des versants nord et sud de la vallée et fournissaient de l'eau fraîche.

L'abbaye cistercienne (de 1147– 48 à 1555)

Les Cisterciens érigèrent leur abbaye à proximité des villages de Diefenbach, Elfingen, Knittlingen, Lienzingen, Mulinhusen, Ötisheim et Zaisersweiher. Un certain nombre de privilèges protecteurs, tels que ceux accordés par l'empereur Frédéric Barberousse en 1156 ou par le pape Alexandre III en 1170, assurèrent aux moines leurs moyens d'existence, si bien que l'abbaye connut une croissance rapide dès l'aménagement de son chantier de construction. Une trentaine d'années suffirent pour l'édification de l'église romane que l'archevêque Arnold de Trèves consacra en 1178. Pour tenir compte de la topographie des lieux, l'église abbatiale avait été érigée le long du versant sud de la vallée. C'est la raison pour laquelle le cloître de l'abbaye de Maulbronn se trouve au nord de l'abbatiale, et non au sud comme c'est l'usage. Les Cisterciens bâtirent un dortoir en pierre à deux étages dans le prolongement du croisillon nord du transept en 1160–1170. La clôture fut terminée pour l'essentiel vers l'an 1200. En 1201, commençait la construction du grand cellier situé dans l'aile ouest du cloître.

L'entrée de la Salzach dans le monastère.

Peu après 1200, des travaux de modernisation eurent lieu afin d'augmenter les dimensions de l'ensemble du cloître. Le système de proportions fut revu pour les élévations, ce qui eut pour conséquence d'attribuer une nouvelle hauteur au cloître et donc à toute la clôture. L'aile sud du cloître fut entièrement refaite et adopta des formes caractéristiques du premier art gothique. On suppose que son architecte fut le maître d'œuvre inconnu, appelé « architecte du Paradis », lequel réalisa le porche (Paradis) de l'abbatiale vers 1220. On considère qu'il fut le premier à employer des formes protogothiques à Maulbronn. Le vaste réfectoire des moines et le lavabo datent sensiblement de cette même époque. Font également partie des ouvrages primitifs le réfectoire des convers, qui reçut un nouveau voûtement au 19e siècle, et la galerie de l'Hospital, qui est un vestige de l'ancienne infirmerie et fut ultérieurement incorporée dans le logis seigneurial.

Au milieu du 13e siècle, l'abbaye de Maulbronn disposait d'une grande ferme d'exploitation comprenant notamment grenier d'abondance, forge, charronnerie, tonnellerie et moulin ; par ailleurs, elle possédait

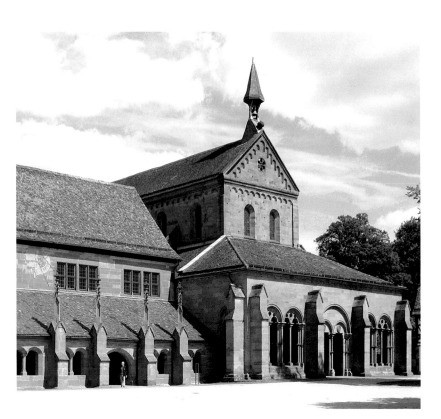

Le porche de l'église et la ruelle des convers.

plusieurs édifices en pierre cossus et représentatifs de sa prospérité, situés dans la zone de la tour-porte, outre une maison pour le célébrant de la messe matinale, et elle disposait d'une large enceinte.

Entre-temps, les Cisterciens étaient en effet devenus une puissance économique et avaient acquis une grande influence politique. Dans la deuxième moitié du 13e siècle, l'abbaye obtint du pape Alexandre IV le droit de paix castrale, c'est-à-dire le droit d'exercer sa propre juridiction. C'étaient les seigneurs d'Enzberg qui assumaient alors la charge de protecteurs de l'abbaye et ils furent même reconduits dans leurs fonctions en 1325, malgré de perpétuels conflits. Au temps des comtes palatins du Rhin, chargés de la protection de l'abbaye par l'empereur Charles IV de Luxembourg à partir de 1361, les fortifications firent l'objet d'un agrandissement afin de pouvoir s'opposer aux souverains du Wurtemberg qui pratiquaient une politique d'expansion ; à cette fin, on repoussa le flanc ouest des fortifications vers l'extérieur et on renforça le corps de la porte d'accès à l'abbaye.

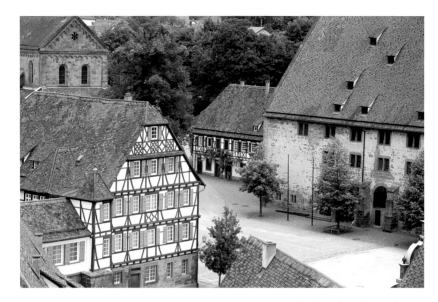

De grands travaux de transformation furent entre-
pris dans le cloître de l'abbaye à la fin du 13e siècle
et au cours du 14e siècle. On érigea la salle du cha-
pitre en y introduisant des formes gothiques. Des
salles de travail et des salles d'étude apparurent
dans la partie nord-est de la clôture. La transforma-
tion des ailes ouest, nord et est du cloître eut lieu
entre 1300 et 1350, de même que le voûtement du
lavabo. Pour un grand nombre de ces transforma-
tions, l'historique des travaux est controversé et il
reste encore beaucoup de points à éclaircir.

Même l'intérieur de l'abbatiale changea d'aspect. On
encastra d'immenses fenêtres à remplages ornées
de vitraux figuratifs dans le mur du chœur. Des
frises armoriées apparurent, peintes dans le chœur
des moines ; elles rappellent de nos jours encore
les donations faites à l'abbaye, laquelle étendait sa
suprématie sur un nombre toujours croissant de
localités. Albert d'Ötisheim, abbé de 1402 à 1428, fit
ajouter une rangée de chapelles pour les donateurs
contre le bas-côté sud. Vers 1424, le plafond plat de
l'abbatiale, son plafond d'origine, fut remplacé par
une voûte réticulée. Dans la nouvelle décoration
peinte que réalisa alors maître Ulrich, on note un net
retour spirituel aux origines de l'abbaye. C'est ainsi
que les premiers donateurs, l'évêque Ulrich de Spire
et le chevalier Walter de Lomersheim, furent immor-
talisés par une grande peinture murale exécutée sur
le côté sud du chœur des moines.

Le Bursarium, l'Inspection
des vignes et le Grenier
d'abondance vus depuis la
tour de la Sorcière.

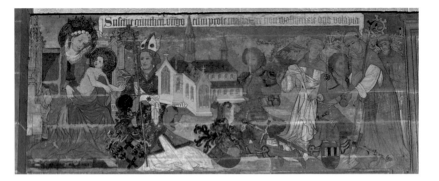

Représentation de l'œuvre de fondation sur le mur sud de la nef. Peinture de maître Ulrich, début du 15e s., remaniée ultérieurement à plusieurs reprises.

Au temps des abbés Albert d'Ötisheim (abbatiat de 1402 à 1428) et Johannes de Gelnhausen (abbatiat de 1430 à 1439?), la discipline monacale, qui s'était passablement relâchée, fut replacée au centre des préoccupations et affermie par le travail, la prière, le chant et l'étude. En 1439, l'abbaye de Maulbronn fut même en mesure d'acheter 64 manuscrits, dont 41 ouvrages de théologie, 21 de droit et 2 de médecine, à l'abbaye cistercienne d'Arnsburg, près de Wetzlar. D'ailleurs, l'importante contribution payée à l'ordre de Cîteaux en 1450 témoigne de façon significative du renouveau du monastère de Maulbronn ; elle était nettement supérieure à celle payée par d'autres abbayes cisterciennes. De plus, les Cisterciens de Maulbronn furent en mesure d'assumer les dettes de l'abbaye de Pairis, en Alsace, si bien que cette dernière fut incorporée à l'abbaye de Maulbronn, comme prieuré, peu de temps après.

En revanche, sur le plan politique, l'abbaye fut impliquée dans le conflit qui opposa le comté palatin au Wurtemberg. L'empereur retira aux comtes palatins et futurs princes-électeurs le patronage qu'ils exerçaient sur l'abbaye et il leur défendit de poursuivre la fortification de celle-ci. En 1492, le pouvoir impérial ordonna à l'abbé de démolir les bastions élevés par les princes-électeurs palatins. Finalement, à partir de 1504, le pouvoir sur l'abbaye et les villages dépendant d'elle revint au duc de Wurtemberg, après que ce dernier eut assiégé l'abbaye pendant sept jours. Des paysans révoltés occupèrent le monastère en 1525, durant la guerre des Paysans. En 1534, au cours de la Réforme, le duc Ulrich, converti au protestantisme, ordonna la dissolution de tous les monastères du Wurtemberg. La communauté dut s'enfuir à Spire et à Pairis. En 1537, Johannes de Lienzingen, abbé de 1521 à 1547, proclama le transfert de l'ab-

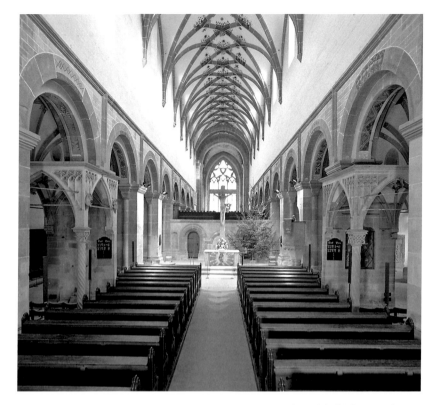

baye à Pairis, sans toutefois que les prétentions sur
l'établissement de Maulbronn soient abandonnées
pour autant, celles-ci étant même portées devant la
justice. Son successeur, Heinrich Reuter de Nördlin-
gen, abbé de 1547 à 1557, revint s'installer à Maul-
bronn sur décision de la diète d'Augsbourg en 1548.
Ce n'est qu'avec les réformes ducales menées à
partir de 1556 que les changements furent définitifs :
le duc Christophe instaura une école protestante
dans le monastère en 1556.

La nef de l'église avec le jubé.

La vie dans l'abbaye

Conformément à l'organisation rigoureuse de la
communauté cistercienne, les moines et les con-
vers (ou frères lais) vivaient dans des espaces
séparés. Ils avaient leur propre dortoir et leur propre
réfectoire et un jubé les séparait à l'intérieur de
l'église abbatiale. L'abbé disposait d'un logis séparé.
Les moines portaient une tunique blanche, écrue ou
grise avec un scapulaire noir sur les épaules. Les
convers avaient la barbe et portaient un habit mar-

ron, une ceinture et un capuchon. Ils exécutaient les tâches artisanales et agricoles, mais assuraient également les fonctions d'intendant-régisseur ou de négociateur et veillaient donc à l'approvisionnement de l'abbaye. L'accès aux salles réservées aux moines au sein de la clôture (salles de séjour, de travail ou autres) leur était interdit.

Tous les Cisterciens entraient d'abord comme novices au monastère. Les moines effectuaient un noviciat de trois ans à titre de période d'essai (le noviciat des convers étant d'un an), avant de « faire profession » en prononçant les vœux d'obéissance (à l'abbé), de conversion des mœurs (chasteté, pauvreté, humilité, piété) et de stabilité dans le lieu (attachement à la communauté), et donc de s'engager dans l'ordre cistercien. La prononciation des vœux avait lieu par référence à la règle de saint Benoît qui prescrivait au moine de vivre au service de Dieu dans la pauvreté, en travaillant de ses mains, en observant la discipline monastique et en se consacrant à la prière, au chant, à la lecture de la Bible et à la dévotion.

En été, la journée commençait par un office, à une heure du matin. La nuit, les moines se rendaient de leur dortoir au chœur de l'abbatiale en empruntant l'escalier qui reliait l'un et l'autre directement. Les moines cisterciens se réunissaient huit fois par jour dans l'abbatiale pour assister à l'office ou pour prier.

Des moines au travail. Détail du panneau de la Fondation.

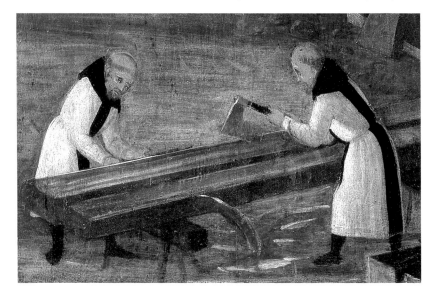

18

En été, la journée se terminait par l'office du soir, à vingt heures. Les convers consacraient beaucoup moins de temps à la prière, tant en ce qui concerne sa fréquence que sa durée.

Après la messe matinale, la communauté religieuse se rassemblait dans la salle du chapitre (ou salle capitulaire), où avaient lieu la lecture d'un chapitre de la règle de l'Ordre, les discussions sur les affaires internes de l'abbaye et la punition des moines ayant commis une faute. En cas de manquement aux prescriptions de la règle, il fallait réprimander le fautif avec sollicitude, l'exhorter à s'amender et l'inviter à se repentir.

Convers avec outil. Cul-de-lampe visible dans le collatéral nord.

Le repas était pris en commun. Les moines se réunissaient dans leur propre réfectoire, après le rituel lavement des mains dans le lavabo, et les convers se réunissaient dans le leur. Dans les premiers temps de l'ordre, deux repas étaient prévus. Parmi les aliments permis, il y avait le pain, fait à base de farine grossièrement blutée et dont la ration quotidienne était d'une livre, ainsi que le poisson, les légumes, les céréales et les fruits. Les mets étaient épicés avec les herbes aromatiques cultivées par

Le Lavabo, lieu des ablutions rituelles.

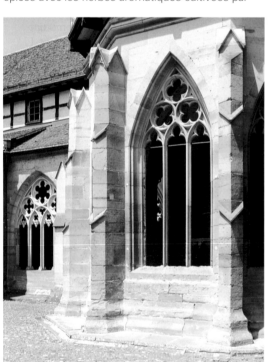

la communauté. Ni le poivre, ni le cumin n'étaient autorisés. Quant à la viande, au gras et au pain blanc, seuls les malades avaient le droit d'en manger. En ce qui concerne le pain et le vin, ils étaient obligatoirement répartis en portions égales entre toutes les abbayes et les fermes qui dépendaient d'elles. Le jeûne était pratiqué pendant l'avent, certains jours de fête patronale et certains jours solennels ainsi qu'en septembre. La règle prohibait l'usage de la parole au réfectoire ou au dortoir, mais il était possible de communiquer par des signes de la main. Pendant le repas, un moine lisait des chapitres de la Bible ou tirés d'autres écrits liturgiques.

L'abbaye de Maulbronn : une exploitation économique

La fondation d'une abbaye était une entreprise dictée en premier lieu par des considérations religieuses, et chaque abbaye était un établissement destiné à subvenir à ses propres besoins sous la responsabilité d'un abbé. Outre l'abbé, la direction de l'établissement comprenait : le prieur, suppléant de l'abbé ; le cellérier, chargé de l'intendance de l'abbaye ; le boursier (Bursarius), chargé de gérer la trésorerie et le patrimoine de l'abbaye et dont l'importance alla en augmentant au fil du temps.

Les Cisterciens avaient le devoir d'assurer leur subsistance par le travail manuel, l'agriculture et l'élevage. C'est la raison pour laquelle ils avaient le droit de posséder des ressources en eaux, forêts, vignes, prés et terrains pour leurs propres besoins. Le travail était une composante immuable de leur quotidien. Pour les convers, qui exécutaient les fastidieux travaux artisanaux et agricoles, les temps consacrés à la prière étaient moins importants. C'étaient des personnes compétentes et qui, contrairement à l'idée reçue, pouvaient très bien occuper des postes importants. Ils disposaient le cas échéant d'ouvriers rémunérés par l'abbaye qui les assistaient dans leur travail.

En outre, pour l'exploitation des terres et l'hébergement du bétail, les Cisterciens aménagèrent des fermes appelées « granges » (du latin « granum » = grain, « granium » = grenier), avec un convers à la tête de chacune d'entre elles. Il arrivait que des moines soient envoyés dans ces granges, mais ils n'étaient

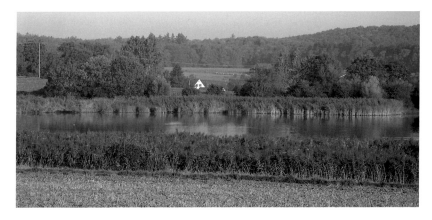

pas autorisés à y passer la nuit. Au début de l'Ordre, l'éloignement recommandé pour une grange par rapport à l'abbaye était d'une journée de voyage.

Dès mars 1148, le pape Eugène III avait exonéré l'abbaye du paiement de redevances pour les défrichements qu'elle entreprenait elle-même. La construction de l'abbaye nécessitait en effet l'abattage de nombreux arbres. Les moines de Maulbronn acquièrent ainsi des biens et des droits dans le hameau désertifié de Füllmenbach et l'évêque Gunther les exonéra de redevances pour cet endroit en 1152. En 1153, Maulbronn entra en possession de la villa d'Elfingen, un ancien domaine royal situé dans la vallée, à proximité de l'abbaye, et remontant au 8e siècle. L'évêque Gunther dédommagea les habitants, qui furent contraints de quitter les lieux, et les moines restructurèrent le village pour en faire une grange : la « ferme d'Elfingen ».

Dans sa lettre de protection de 1156, l'empereur Frédéric Barberousse ne confirma pas seulement l'exonération de dîme accordée à l'abbaye, mais il lui octroya aussi la liberté par rapport à tout bailli ou avoué et il la plaça sous la protection des Hohenstaufen. Le document mentionnait que Maulbronn possédait onze granges, des biens dans huit localités et des vignes, dont plus de la moitié d'entre elles se trouvaient dans la plaine du Rhin. Les granges d'Eckenweiher, Knittlingen, Elfingen, Löchgau et Bonlanden étaient citées nommément. En plus de l'appui des Hohenstaufen, les Cisterciens disposaient ainsi de la base matérielle nécessaire pour s'adonner au travail que leur imposait la règle et ils bénéficiaient simultanément de moyens apprécia-

L'étang de Rossweiher, le seul plan d'eau naturel dans le système hydraulique cistercien.

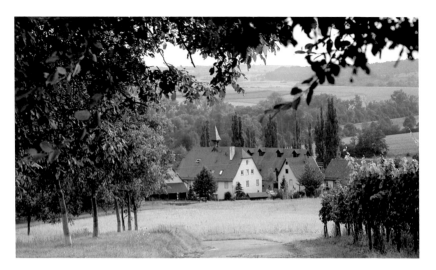

La grange d'Elfinger Hof.

bles pour mener leurs activités économiques. L'évêque Gunther leur fit encore d'autres donations en biens situés dans la plaine du Rhin. En 1177, le pape Alexandre III confirma toutes les possessions de l'abbaye, à savoir 17 granges au total, parmi lesquelles celle d'Ötisheim était mentionnée pour la première fois. À partir de la fin du 12e siècle, l'abbaye de Maulbronn manifestait clairement de vastes prétentions à la domination et à la possession.

Les Cisterciens produisaient bien au-delà de leurs propres besoins et, dans la mesure où le Chapitre général ne prenait pas de décision contraire, ils écoulaient les surplus de production sur les marchés et dans les villes en pleine expansion. Les moines et les convers d'une même abbaye n'avaient pas le droit de partir à plus de deux à la fois pour se rendre dans les fermes ou les maisons que possédait l'abbaye en ville. En 1299, l'empereur accorda aux Cisterciens le privilège de pouvoir faire descendre et remonter le Rhin une fois par an à un bateau chargé de fruits et de vin sans payer de péage. La vente des produits provenant de l'abbaye cistercienne profita en premier lieu aux villes en cours d'émancipation, car elles se renforcèrent et entrèrent bientôt en concurrence avec les évêchés, ce qui faisait le jeu de l'empereur.

Au 13e siècle, la diminution du nombre de convers recrutés par l'abbaye, due en partie à l'aggravation des conflits qui opposaient les convers aux moines, conduisit les Cisterciens à employer plus d'ouvriers

salariés, afin d'assurer les tâches considérables liées à l'exploitation de leurs biens. Ils durent bientôt affermer leurs terres aux paysans moyennant cens et rentes et firent dès lors exactement l'inverse de ce qu'ils avaient refusé à l'origine : profiter du travail féodal.

Les terres détenues par l'abbaye de Maulbronn formèrent bientôt une grande propriété foncière. En effet, les nombreuses donations faites à l'Ordre, lequel s'engageait en contrepartie à défricher les terres incultes ou abandonnées, venaient s'ajouter aux biens acquis avec les bénéfices tirés de l'exploitation des domaines abbatiaux. Cette évolution est nettement sensible à la lecture des archives sur Zaisersweiher, un village voisin de Maulbronn. Des documents y attestent des ventes de terres, de droits et de biens ainsi que des donations faites aux Cisterciens de Maulbronn par des propriétaires terriens nobles à partir de 1299.

L'existence de litiges montre que, à l'extérieur de l'abbaye, la paix pouvait être compromise par ces transactions. En 1498, une affaire de passage de bestiaux et d'élevage de moutons impliquant les communes de Zaisersweiher, Schmie, Schützingen et Lienzingen fut portée devant le tribunal du Palatinat électoral à Heidelberg. Les communes obtinrent gain de cause, car le tribunal leur adjugea le droit de faire-valoir. Tout comme les autres seigneurs féodaux, l'abbaye pratiqua le servage et eut des droits sur les successions de ses sujets. Tous les serfs devaient rendre des services aux Cisterciens au titre de la corvée et étaient ainsi liés à l'abbaye par d'étroits rapports de dépendance.

La grappe de raisin de l'Inspection des vignes.

Acte de cession à l'abbaye de Maulbronn, rédigé par Conradt Huttenlocher en 1406.

Karin Stober

De l'abbaye au Séminaire de théologie protestante

Maulbronn devient wurtembergeoise

Pour l'abbaye de Maulbronn, l'année 1504 marqua le début d'une nouvelle ère. Si, avant cette date, les comtes palatins du Rhin avaient assuré le protectorat sur Maulbronn, qui était alors une abbaye immédiate de l'Empire, tout changea alors. En effet, en 1504, durant la guerre de Succession de Landshut, le duc Ulrich de Wurtemberg (1487–1550) assiégea Maulbronn pendant quelques jours seulement, mais cela fut suffisant pour qu'il réussisse à faire passer le droit de patronage sur l'abbaye à la maison de Wurtemberg.

Ce changement de pouvoir eut lieu dans les premiers temps de la Réforme. Or, cette époque fut marquée par une profonde modification de la constitution de l'Empire. Dès lors, on assista à la sécularisation de principautés écclésiastiques, à la confiscation de biens d'église et à la suppression de monastères. Dans le duché de Wurtemberg, l'introduction de la foi protestante s'opéra relativement vite, mais les démêlés qui surgirent autour de Maulbronn allaient durer presque tout un siècle. La première

Armoiries du monastère de Maulbronn, vers 1580.

Le duc Ulrich de Wurtemberg (1487–1550) avec le monastère de Maulbronn à l'arrière-plan. Gravure sur cuivre, seconde moitié du 18e s.

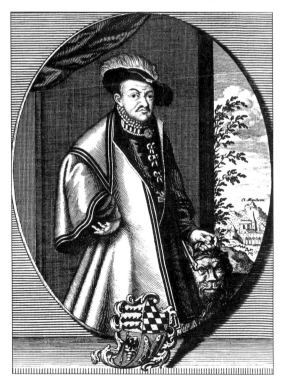

Le duc Christophe de Wurtemberg (1515–1568). Gravure sur cuivre.

chose que fit le duc Ulrich après sa conversion à la religion luthérienne fut de confisquer tous les biens appartenant aux monastères du Wurtemberg, ce qui lui permit d'éponger ses nombreuses dettes. En 1536, il fit expulser du pays le reste des moines qui persistaient à occuper les monastères. Seul le monastère de Maulbronn, qui faisait office d'établissement d'accueil pour les membres de l'Ordre à l'échelle du Wurtemberg, allait perdurer encore quelques décennies.

Ce n'est qu'avec la paix d'Augsbourg de 1555 que le duc Christophe (1515–1568) fut en mesure d'introduire la Réforme dans l'ensemble du Wurtemberg. Le duc disposait à cette fin d'éminents conseillers en la personne des théologiens protestants Ambrosius Blarer et Johannes Brenz. Johannes Brenz fut l'un des principaux artisans du nouveau règlement sur les églises que le duc instaura en 1556. Le temps des communautés de l'Ordre était définitivement révolu dans le duché de Wurtemberg. D'ailleurs, la même année, le moine Valentin Vannius (Wanner von Beilstein), qui s'était converti au protestantisme, fut nommé abbé du monastère sans moines, devenant ainsi le premier abbé et prélat de confession protestante à Maulbronn.

La gestion des biens-fonds possédés antérieurement par l'abbaye cistercienne fut attribuée à une sorte de service administratif cantonal, appelé Office de gestion du monastère, à la tête duquel on commença par mettre l'abbé, en sa qualité de prélat. Du reste, depuis le milieu du 15e siècle, les abbés des monastères du Wurtemberg bénéficiaient, en tant que prélats, d'un siège et d'une voix à la diète du pays, l'assemblée par laquelle les états de la société étaient représentés dans le duché. Et même si les abbés et prélats étaient désormais de confession protestante, il n'empêche qu'ils restaient les garants d'une continuité politique et économique, de par leur personnalité et de par leur fonction.

Pour l'administration de l'office de gestion du monastère, on fit ultérieurement appel à des fonctionnaires laïcs, appelés « administrateurs des biens monastiques » (ou « administrateurs de monastère »). Un centre administratif apparut alors dans l'enceinte de l'abbaye, à côté de l'école protestante et de la communauté villageoise, si bien que l'ancienne cour de l'abbaye acquit toujours davantage les structures d'une petite ville souabe. L'office de gestion du monastère se métamorphosa en siège des services du canton de Maulbronn au cours du 18e siècle, ce qui valorisa un peu plus la petite commune, laquelle fut même promue chef-lieu administratif au 19e siècle, après la transformation du Wurtemberg en royaume.

La présence du souverain du pays se manifesta sur le plan architectural par l'édification du château de chasse dans la cour est du monastère. Les plans de ce bâtiment Renaissance flanqué de deux tours ron-

Matthäus Merian l'Ancien : « Une chapelle près de Maulbronn ». Eau-forte, 1620–1622.

Andreas Kieser : L'ancienne abbaye cistercienne de Maulbronn. Dessin à la plume colorié, 1683.

des ont été exécutés en 1588 et sont attribués à Georg Beer, l'architecte du duc. Il est fort probable que Georg Beer soit également l'auteur des transformations effectuées dans l'enceinte de la clôture pour y aménager l'école protestante et qu'on lui doive aussi la modernisation apportée au fonctionnement du moulin, car tous ces travaux eurent lieu vers 1600, quelques années seulement après la construction du château de chasse.

L'aménagement des écoles protestantes des monastères

Une composante importante de la nouvelle réglementation de 1556 était le règlement sur les monastères. Il concernait l'activité des 13 monastères d'hommes du Wurtemberg et stipulait la suppression des ordres religieux et la transformation de leurs établissements en écoles « monastiques ». Ces écoles protestantes nouvellement instaurées dans les monastères étaient destinées à garantir la bonne formation des futures générations de pasteurs protestants du pays, conformément aux objectifs éducatifs de la Réforme.

Par la suite, il y eut extérieurement peu de changement dans la vie du monastère, sauf que les élèves de l'école protestante occupaient désormais les bâtiments conventuels à la place des moines. Le quotidien des élèves s'inscrivait dans l'étroit carcan

Le duc Christophe visitant un monastère reconverti en école. Gravure sur bois d'après un tableau de Wilhelm Lindenschmit.

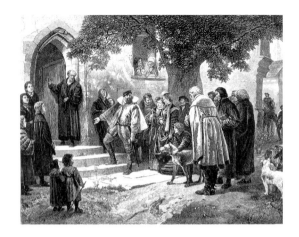

des heures de cours et des nombreux exercices liturgiques, si bien que, derrière les murs du monastère, les élèves menaient une existence qui ne différait en rien de celle de jeunes clercs.

Organisation interne de l'école protestante du monastère et type d'enseignement dispensé

Les écoles protestantes des monastères assurèrent l'instruction de l'élite protestante qu'elles accueillirent dès l'enfance. Si le Wurtemberg a contribué à l'histoire des sciences et de la culture en Allemagne par un nombre aussi extraordinaire de noms illustres, le mérite en revient pour une grande part à ces institutions.

Ces écoles protestantes représentaient des établissements ultramodernes à l'époque de leur instauration, car elles accueillaient aussi les enfants issus de familles pauvres et leur permettaient ainsi pour la première fois d'accéder à une formation supérieure. Néanmoins, ces derniers étaient tenus de poursuivre leur formation par des études de théologie au « Stift », le séminaire protestant fondé par le duc à Tübingen, et d'embrasser ultérieurement la profession de pasteur ou d'enseignant. Par l'intermédiaire des « écoles latines » réparties à travers tout le pays, s'opérait une sorte de présélection des jeunes garçons, lesquels étaient alors admis à passer l'examen d'entrée aux écoles protestantes des monastères, appelé « examen d'État ». En cas de réussite à cet examen, ils étaient assurés de bénéficier d'une

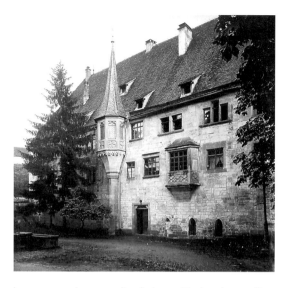

L'ancien logis abbatial, aujour-d'hui Éphorat, dans la cour est du monastère.

bourse pour la poursuite de leurs études. Les coûts pour la nourriture, l'hébergement, l'enseignement, l'habillement et même les frais de matériel pédagogique et scolaire étaient pris en charge par l'administration cléricale protestante, par la « Caisse commune de l'Église ». En revanche, si un élève ne parvenait pas à achever le cursus prescrit, il devait rembourser le montant de la bourse.

Les garçons entraient généralement à l'école protestante d'un monastère à l'âge de 10 à 14 ans. Un premier cycle de classes était effectué dans les écoles protestantes dites « inférieures » ; les élèves passaient ensuite dans les écoles protestantes « supérieures ». L'emploi du temps était particulièrement bien rempli. Le réveil avait lieu à quatre ou cinq heures, suivant la saison. La classe commençait une heure après et se terminait vers quatre heures de l'après-midi. La leçon de théologie biblique était donnée par l'abbé et les deux précepteurs (professeurs) qui l'assistaient. L'enseignement se faisait en latin. Par ailleurs, il y avait aussi des leçons de grec et d'hébreux et les sept arts libéraux, disciplines traditionnellement enseignées, faisaient également partie du programme obligatoire. Il s'agissait d'un enseignement axé sur la pratique qui tenait compte du fait que les élèves se destinaient à l'exercice pastoral. C'est la raison pour laquelle les disciplines concernant le pouvoir de la langue (grammaire, rhétorique et dialectique) étaient privilégiées par rapport aux autres disciplines libérales (arithmé-

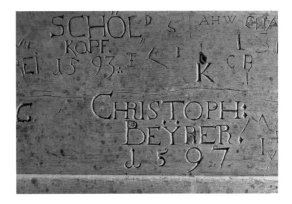

Noms gravés dans la pierre par des élèves de l'école protestante du monastère, fin du 16e s.

tique, géométrie, musique et astronomie). Au bout de trois à quatre années d'école protestante, un élève était en mesure d'entreprendre ses études de théologie au Stift de Tübingen.

Plus d'un élève n'arriva pas à surmonter la pression qui pesait sur lui, engendrée par l'obligation de réussite et l'engagement pris de faire des études de théologie, et ne put supporter la discipline rigoureuse qu'imposait un quotidien voué à l'instruction intensive au sein du monastère. Une nourriture frugale conjuguée à un lever matinal était le lot quotidien des élèves et le simple fait de séjourner dans des locaux inhospitaliers aux murs humides donnait matière à se plaindre. En témoignent, de façon vivante et parfois émouvante, un certain nombre de lettres et de récits ainsi que des documents pré-

« Mon petit professeur me fait la morale ». Caricature, 1830–1850.

30

sents dans les archives de l'école protestante de Maulbronn, de même que toute une série de caricatures réalisées par les élèves d'antan. Johannes Kepler évoqua lui aussi le sentiment de malaise et la misère qu'il y connut. « En 1586, écrit-il, je dus supporter de dures choses et j'aurais presque été complètement rongé par les soucis. »

La transformation de l'école protestante en Séminaire protestant

Les relations que l'État entretenait avec les monastères changèrent du tout au tout à l'issue de la sécularisation de 1803. En effet, en 1806, le roi Frédéric Ier du Wurtemberg confisqua tous les biens d'église, y compris donc les monastères, qui devinrent propriété de l'État. En abolissant la représentation par les états, le roi retira leur rôle politique aux prélats, qui perdirent alors leur siège à la diète du pays. Les écoles protestantes devinrent ainsi des collectivités de droit public et furent rebaptisées en « Séminaires de théologie protestante ». Depuis 1823, ces derniers ont à leur tête un directeur appelé « éphore ».

Un professeur dessiné par un élève du Séminaire protestant, 1830–1850.

Une réforme pédagogique de fond entraîna un assouplissement du règlement intérieur de l'école et une adaptation du programme scolaire à son époque. Il fut enfin possible de revoir le code vestimentaire inspiré des usages monastiques qui était toujours en vigueur et selon lequel les élèves étaient jusqu'alors tenus de porter un froc de bure ou un costume traditionnel noir. Toutes ces modifications ne remirent pas en cause la finalité de la formation dispensée aux futurs pasteurs protestants. En 1817, le Wurtemberg comptait encore quatre séminaires protestants ; de nos jours, il ne reste plus que deux, qui sont intégrés aux lycées de Blaubeuren et de Maulbronn. C'est en 1969 que des filles furent admises à passer l'examen d'État pour la première fois et c'est depuis 1972 que l'enseignement donné à Maulbronn est mixte.

L'école protestante du monastère de Maulbronn existe depuis 450 ans et encore aujourd'hui. Son fonctionnement n'a été interrompu qu'à deux reprises : pendant la guerre de Trente Ans (1618–1648), quand des moines cisterciens revinrent s'installer à

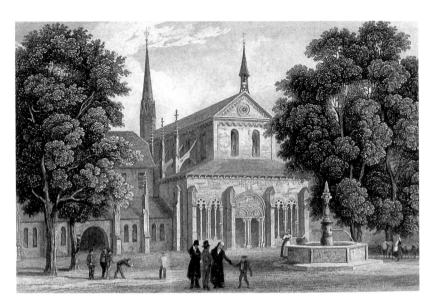

L'ancienne abbatiale vue de l'ouest, avec des élèves du Séminaire protestant jouant aux quilles. Gravure sur acier d'après un dessin de Louis Mayer, 1836.

Maulbronn pour quelques années, et en 1941, à l'époque du national-socialisme, quand le monastère fut réquisitionné, ce qui entraîna la fermeture du séminaire et l'occupation des locaux par un établissement d'enseignement secondaire, mais rendu conforme à l'idéologie national-socialiste.

Le Séminaire protestant de Maulbronn – Une entreprise d'avenir

Compte tenu de cette histoire et de cette tradition, l'Église protestante du Land et le Land de Bade-Wurtemberg, en leur qualité d'autorités responsables du Séminaire protestant de Maulbronn, ont décidé de poursuivre l'agrandissement du lycée associé au Séminaire. Il est prévu de doubler les effectifs d'élèves et il ne sera plus nécessaire à l'avenir que ceux-ci changent d'établissement pour le second cycle (à partir de la 11e classe, c.-à-d. la seconde) et qu'ils aillent pour cette raison au lycée de Blaubeuren. Pour que le Séminaire puisse disposer des locaux supplémentaires requis par ce projet, l'Administration de la construction du Land vient de faire aménager le bâtiment du moulin, ouvrage imposant qui date du 12e siècle et qui est situé contre le mur d'enceinte nord de l'abbaye. L'édifice était resté quasiment vide et sans véritable affectation jusqu'à présent et, fort heureusement, l'arrivée d'élèves filles et garçons dans ses locaux est propre à lui garantir un avenir plein de vie.

Personnalités de Maulbronn

Karin Stober

Johannes Kepler (1571–1630)

Parmi tous les anciens élèves de Maulbronn, Johannes Kepler est indubitablement celui dont la renommée de par le monde est la plus grande. Il fut l'un des plus éminents mathématiciens et astronomes de tous les temps et les lois astronomiques qui portent son nom, les «lois de Kepler» relatives au mouvement des planètes autour du Soleil, restent encore valables de nos jours. Dans le domaine de l'optique également, ses travaux furent à l'origine de découvertes révolutionnaires.

Kepler entra à l'école protestante de Maulbronn à l'âge de quinze ans. Il faisait partie de ces élèves qui n'auraient jamais pu bénéficier d'une formation supérieure sans la mise en place du nouveau système scolaire dans le Wurtemberg. Kepler était né à Weil der Stadt, petite ville en bordure de la Forêt-Noire, dans un milieu modeste où les relations familiales étaient pour le moins complexes : un père gagnant occasionnellement sa vie comme mercenaire et une mère travaillant comme vivandière et accusée de sorcellerie en 1615.

Johannes Kepler souffrit toute sa vie des séquelles de la variole contractée pendant l'enfance et les conditions de vie austères et rudes qui régnaient au monastère de Maulbronn aggravèrent encore son état de santé. Néanmoins, plein d'ambition, il réussit à accomplir brillamment ses trois années de scolarité à Maulbronn et, comme prévu, il commença des études de théologie au séminaire protestant de Tübingen (Stift) à partir de 1589. Toutefois, ses dons pour les mathématiques firent qu'il ne devint pas pasteur protestant, mais qu'il enseigna les mathématiques et l'astronomie dans plusieurs pays.

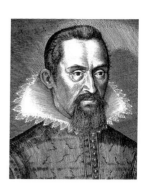

Johannes Kepler. Gravure sur cuivre, vers 1620.

Friedrich Hölderlin (1770–1843)

Friedrich Hölderlin compte parmi les plus importants poètes lyriques de langue allemande. Son œuvre occupe une place à part dans la littérature allemande autour de 1800 et se situe entre le classicisme et le romantisme.

Hölderlin est né à Lauffen, une petite ville située sur le Neckar. Son père était administrateur de biens

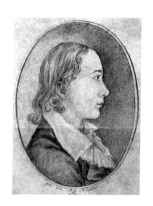

Immanuel Gottlieb Nast : Friedrich Hölderlin. Dessin à la mine de plomb, 1788.

monastiques et sa mère fille de pasteur. Celle-ci, déjà deux fois veuve, souhaitait que son fils aîné embrasse la carrière pastorale. Hölderlin entra en 1786 à l'école protestante de Maulbronn, après avoir fréquenté l'école protestante inférieure de Denkendorf. En 1788, il alla au Stift, le séminaire protestant de Tübingen, où il eut Hegel et Schelling comme camarades d'études.

Les conditions liées à la carrière ecclésiastique prescrite furent déjà une source de conflits pour Hölderlin au temps de sa scolarité à Maulbronn. Dans une lettre adressée de Maulbronn à sa mère, Hölderlin se plaint amèrement des conditions de vie réservées aux élèves derrière les murs du monastère. L'amour qu'il éprouva pour Louise Nast, la fille cadette de l'administrateur des biens monastiques, l'aida cependant à surmonter ses maux.

À l'issue de ses études, Hölderlin gagna sa vie comme précepteur. En 1796, il accepta une place de précepteur dans la famille du banquier Gontard à Francfort. La liaison qu'il engagea alors avec l'épouse du banquier allait lui être fatale. La fin tragique de cette liaison influença l'existence ultérieure du poète, caractérisée par une agitation incessante et une maladie psychique dont l'état ira en empirant. Outre son roman épistolaire Hypérion, Hölderlin doit surtout sa renommée immortelle à ses hymnes, ses odes et ses élégies.

Caroline Schelling (1763–1809)

Fille de Johann David Michaelis, professeur à l'université de Göttingen, Caroline Schelling s'enthousiasma dès sa jeunesse pour les idées des Lumières. En 1793, elle fut incarcérée au fort de Königstein en raison de ses sympathies pour la République. C'est le philosophe August Wilhelm Schlegel qui, aidé du frère de Caroline, obtint sa libération. Caroline, qui portait entre-temps le nom de Böhmer, était déjà veuve à cette époque et elle décida alors d'épouser Schlegel, en 1796. Elle alla s'installer à Iéna avec lui et sa maison devint rapidement le rendez-vous d'un cercle illustre et influent de poètes et de penseurs : Goethe, Schiller, Wieland, Fichte et Schleiermacher fréquentèrent le salon des Schlegel. En 1803, elle divorça d'avec August Wilhelm Schlegel et épousa la

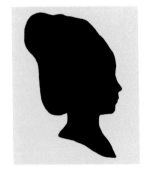

Caroline Schelling.

même année le philosophe Friedrich Wilhelm Schelling, natif de Leonberg.

Le père de Friedrich Wilhelm Schelling étant prélat à Maulbronn, Caroline Schelling vint à Maulbronn en 1809 pour rendre visite à son beau-père. C'est au cours de cette visite qu'elle fut atteinte de dysenterie ; elle mourut le 7 septembre dans l'appartement des Schelling, dans l'ancien logis seigneurial. On l'enterra dans le cimetière situé au sud de l'abbatiale. Friedrich Wilhelm Schelling fit ériger une pierre tombale en forme d'obélisque à la mémoire de sa femme et l'inscription qu'il y fit graver témoigne du profond sentiment d'admiration et de vénération qu'il éprouvait pour elle.

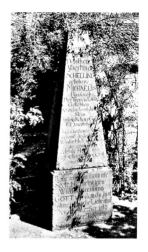

Obélisque funéraire dédié à Caroline Schelling dans le cimetière du monastère.

Justinus Kerner (1786–1862)

Justinus Kerner est entré dans l'histoire du Wurtemberg en tant que poète, médecin et scientifique. Originaire de Ludwigsburg, il vint à Maulbronn à l'âge de huit ans, son père y ayant été muté en qualité de haut fonctionnaire, chef de l'administration cantonale. La famille logeait dans le château de chasse situé dans la cour est du monastère. Kerner étant

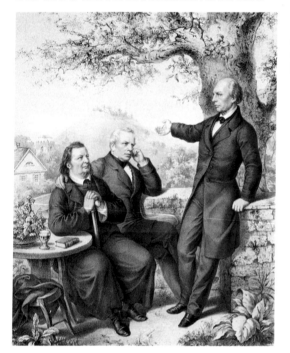

Georg Engelbach : Justinus Kerner avec Gustav Schwab (au milieu) et Ludwig Uhland (à droite) à Weinsberg. Lithographie, 1843.

encore trop jeune pour rentrer à l'école protestante de Maulbronn, il alla d'abord à l'école de Knittlingen, un village voisin, puis reçut des cours particuliers à Maulbronn.

Kerner, d'un naturel particulièrement curieux, s'attelait à une multitude de choses. Il se lançait dans des expériences concernant aussi bien la médecine que le spiritisme et se passionnait pour des thèmes traitant d'histoire naturelle ou de patrimoine local. Son *Bilderbuch aus meiner Knabenzeit* (Livre d'images souvenirs de mon enfance) est probablement l'un des récits autobiographiques les plus vivants et colorés du 19e siècle. Il y évoque notamment des impressions ressenties au cours de son enfance à Maulbronn. Après le décès précoce du père en 1799, la famille retourna s'installer à Ludwigsburg.

Hermann Kurz (1813–1873)

« Bien, mais trop d'égotisme » : telle est l'appréciation portée sur l'élève Hermann Kurz et mentionnée sur son diplôme de fin d'études du séminaire protestant de Maulbronn. Hermann Kurz, né à Reutlingen, fut un des plus grands narrateurs du 19e siècle. Il fréquentait le cercle d'hommes de lettres souabes groupés autour de Justinus Kerner, Eduard Mörike et Gustav Schwab (école souabe).

Hermann Kurz était au fond de lui-même un rebelle et il répondit à la rigueur monastique imposée à Maulbronn par une satire mordante et par des infractions au règlement. S'il parvint malgré tout tant bien que mal à terminer sa scolarité à Maulbronn, il fut en revanche renvoyé du séminaire protestant de Tübingen. Du reste, il ne quitta pas Maulbronn sans écrire sur la porte menant au dortoir cette citation de Dante relative à la description de l'Enfer : « Vous qui entrez ici, perdez tout espoir ».

Kurz travailla comme journaliste politique à partir de 1844, en collaboration avec les têtes pensantes de la révolution badoise, et c'est lui qui rédigea le « Beobachter » (l'« Observateur »), la plus importante feuille d'opposition démocratique radicale du Wurtemberg. Kurz fut rangé parmi les agitateurs politiques et il dut purger une peine de trois semaines à la prison de Hohenasperg après l'échec de la révolu-

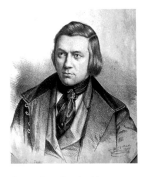

Georg Engelbach : Hermann Kurz. Lithographie, 1843.

tion. Il exerça ultérieurement le métier de bibliothé-
caire pour gagner sa vie et nourrir sa famille.

Georg Herwegh (1817–1875)

Georg Herwegh fut vénéré avant et pendant la
Révolution allemande de 1848–1849, en tant que
brillant écrivain et poète politique adhérant au mou-
vement littéraire de la « Jeune-Allemagne ». Fils d'un
aubergiste stuttgartois, Herwegh était issu d'une
famille de la petite bourgeoisie. Il vint au séminaire
protestant de Maulbronn en 1831. En 1835, il entra
au séminaire protestant de Tübingen pour y pour-
suivre des études de théologie et de droit, mais il en
fut expulsé un an après, n'arrivant pas à se plier au
règlement du séminaire. Il avait néanmoins de
vastes connaissances en littérature et révéla rapide-
ment son talent de journaliste et de critique. C'est
en 1841 qu'il acquit la célébrité littéraire grâce au
recueil Poésies d'un vivant, alors qu'il vivait en
Suisse où il s'était exilé pour ne pas être incorporé
une deuxième fois dans l'armée wurtembergeoise.
Il revint en 1842 en Allemagne où il était désormais
un poète adulé.

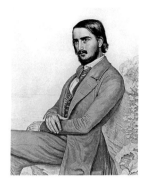

Georg Herwegh.
Lithographie, vers 1855.

À la tête d'une légion de francs-tireurs, il participa à
l'insurrection badoise de 1848 avec son épouse. La
légion fut anéantie et les Herwegh durent se réfu-
gier en Suisse. En 1863, Lassalle le nomma plénipo-
tentiaire de l'Association générale des travailleurs
allemands. C'est cette même année qu'il composa
son chant de la fédération (« Réveille-toi, homme de
labeur ! ») pour ladite Association, sans nul doute
ses vers les plus célèbres. En 1866, il revint en Alle-
magne pour participer à la lutte engagée par les par-
tis ouvriers.

Hermann Hesse (1877–1962)

Écrivain, peintre et prix Nobel de littérature, Her-
mann Hesse est indubitablement le plus connu des
anciens élèves de Maulbronn. Il resta peu de temps
au séminaire protestant, à l'inverse de son grand-
père Hermann Gundert, qui avait fait sa scolarité à
Maulbronn en même temps que l'écrivain Hermann
Kurz et le philosophe Eduard Zeller. Il est probable
que l'imagination de l'enfant Hermann Hesse a été

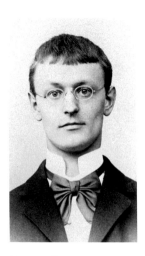

Hermann Hesse.
Photographie, 1899.

stimulée par la vie exceptionnelle de son grand-père, lequel avait passé vingt-trois ans dans le sud des Indes, où, outre ses activités de missionnaire, il avait étudié et décrit le malayalam, la langue du Kerala, avant d'être nommé secrétaire général de la Mission bâloise aux Indes.

Hermann Hesse arriva à Maulbronn en septembre 1891. Dans les lettres qu'il écrivit au temps où il y était élève, il donne une image vivante du quotidien, y compris d'évènements exceptionnels survenus au séminaire, tels que l'incendie spectaculaire qui ravagea l'Hospice. Ce sont justement ces lettres écrites à Maulbronn qui révèlent les dons exceptionnels que possédait Hesse dès l'enfance pour l'écriture. Au début, il ne tarit pas d'éloges sur les cours et les professeurs et trouve le monastère « grandiose », la seule ombre au tableau étant les cours de gymnastique, un vrai supplice pour lui : « Je préférais faire deux ou trois heures de Cicéron que de subir une telle heure de gymnastique. » Les lettres qui suivent révèlent un changement d'humeur et parlent des fluctuations de ses états d'âme. Il y décrit ses excursions à l'étang de Hohenackersee, un plan d'eau calme situé en plein bois, et l'atmosphère régnant en cet endroit, tout empreinte d'une mélancolie élégiaque à laquelle il s'abandonnait. C'est en souvenir de cet étang forestier qu'il écrivit plus tard la nouvelle Erwin.

Un an seulement après son entrée au séminaire de Maulbronn, Hesse sombra dans une profonde dépression qui le conduisit finalement à s'enfuir du séminaire. Hermann Gundert, son grand-père, grand voyageur et homme d'expérience eut des mots conciliants pour expliquer le fait tant décrié que son petit-fils s'était sauvé : il s'agissait à son avis d'un « petit voyage de génie » (par allusion à l'expression « voyage de génie », jadis usitée pour désigner le fait de vagabonder/errer de par le monde). Le temps que Hesse passa à Maulbronn laissa des traces profondes et durables en lui. En effet, nombreux sont les ouvrages dans lesquels il décrivit ses impressions d'alors (L'Ornière, Narcisse et Goldmund, Le Jeu des perles de verre). Et même à la fin de sa vie, il revint plusieurs fois à Maulbronn pour revisiter les lieux.

Valeur du monument et histoire contemporaine

Karin Stober

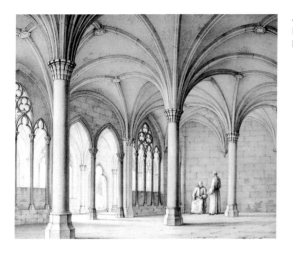

Johann Jakob Vollweider :
La salle du Chapitre.
Lithographie coloriée, 1849.

Le monastère de Maulbronn et les étapes de son classement comme monument

Au début du 19e siècle, les édifices médiévaux suscitèrent un intérêt nouveau et particulièrement vif. Il s'ensuivit une vague d'enthousiasme sans précédent pour les monastères, les châteaux forts et les ruines, qui ne s'empara pas seulement des architectes et des artistes, mais de toute la société civile. Elle s'explique par les bouleversements politiques qui ébranlèrent l'Europe aux alentours de 1800. La Révolution française, les guerres, la sécularisation et la médiatisation modifièrent la carte des territoires allemands et amorcèrent la chute du Saint Empire romain germanique. Toutefois, le renversement de l'ancien ordre social et l'occupation française engendrèrent en contrepartie une nouvelle prise de conscience historique teintée de « patriotisme ». Dès lors, le Moyen Âge allemand, qui résonnait de noms glorieux tels que les Saliens, les Guelfes et tout particulièrement les Hohenstaufen, sembla receler l'idéal d'un empire germanique prétendument puissant et uni.

Cette vision romantique et patriotique de l'histoire eut pour conséquence que châteaux forts, monastères et ruines acquièrent une nouvelle importance en tant que vestiges architecturaux de l'époque médiévale. Les anciens édifices étaient des monuments impressionnants et des témoins dotés d'une puissante symbolique qui leur conférait une vitalité exceptionnelle : il semblait que leurs anciens occupants continuaient à vivre à l'intérieur de leurs murs

effondrés. C'est ce qui explique que l'ancienne abbaye cistercienne de Maulbronn bénéficia alors d'une immense considération.

L'éclat attaché à cette vénérable médiévalité explique qu'aujourd'hui encore Maulbronn occupe une place de choix dans la liste des monuments les plus visités du Bade-Wurtemberg. Néanmoins, l'ensemble médiéval n'a pas été épargné par les modifications au cours des siècles, et même jusqu'à des temps moins reculés, car l'aspect actuel de Maulbronn remonte en partie à un passé relativement récent. Le regard nouveau porté sur le monastère, depuis qu'il était devenu un monument historique au 19e siècle, a joué un rôle déterminant dans les interventions menées à cette époque.

L'ensemble monastique fut sans cesse adapté aux besoins de l'école protestante et de l'administration, et ce depuis le début. Chaque nouvelle affectation des bâtiments entraîna leur modification. C'est ainsi que l'ancienne abbatiale ne fut pas seulement l'église de la paroisse protestante, mais servit également de hall d'atelier. On battit les céréales dans le Paradis, devant le grand portail de l'église. On incarcéra des prisonniers dans les tours des fortifications et dans la maison du célébrant de la messe mati-

Arnold Meermann : Le Réfectoire des moines représenté en ruine romantique. Peinture à l'huile, vers 1860.

Robert Heck : Scène dans le Chœur des moines. Peinture à l'huile, 1876.

nale. On suréleva le réfectoire des convers d'une construction à plusieurs étages en colombages, dans laquelle on installa le tribunal cantonal.

Avec la redécouverte de l'histoire de l'Allemagne par les romantiques, le monastère devint une destination pour les touristes et les voyageurs culturels, pour les artistes et les architectes. Les habitants de Maulbronn furent directement concernés par les nouveaux égards dont jouissait le site, car il leur était désormais interdit d'utiliser les espaces historiques comme bon leur semblait. Les bâtiments claustraux furent évacués, nettoyés et fermés à clé. Seuls les visiteurs y eurent désormais accès en dehors des horaires des offices. Même les programmes d'enseignement des grandes écoles et des académies de l'Allemagne du Sud imposèrent l'abbaye comme objet d'étude aux futurs artistes, architectes et chercheurs en architecture. Les professeurs et leurs étudiants se déplacèrent depuis Heidelberg, Karlsruhe, Stuttgart, Munich pour voir le monastère de Maulbronn. L'architecture médiévale fut l'objet d'une telle vénération qu'elle servit de modèle à la création artistique de l'époque : l'ensemble abbatial donna lieu à une multitude de croquis, de dessins d'étude, de gravures ou de tableaux. Un nombre considérable de ces reproductions ont été signées par des noms éminents comme Domenico Quaglio, Michael Neher, Albert Emil Kirchner, Christian Mali, Joseph Durm, Carl Weysser, Hermann Billing, ou encore Jakob August Lorent (1813–1884), le plus important photographe allemand d'architecture au 19e siècle.

Quant à l'intérêt suscité par l'abbaye de Maulbronn en tant que monument de l'architecture en général,

Recueil de vues avec sept images du monastère de Maulbronn. Gravure sur bois colorée, vers 1875.

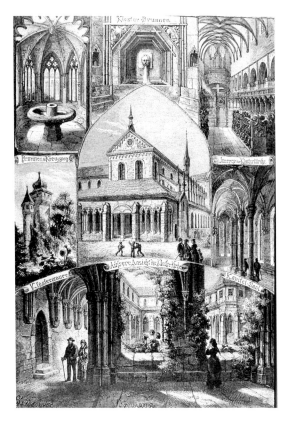

il apparut relativement tôt. En effet, le monastère attira l'attention de Sulpiz Boisserée (1783–1854) dès 1810. Boisserée fut un pionnier de l'idée selon laquelle le patrimoine artistique et culturel devait être protégé et conservé. Ce collectionneur originaire de Cologne fut non seulement l'un des premiers à reconnaître l'importance de Maulbronn, mais aussi l'un des premiers à en informer le public.

Alors qu'à l'origine l'intérêt du public était empreint d'exaltation romantique, on se pencha plus attentivement sur le bâti historique à partir du milieu du 19e siècle. Outre les peintures représentant une architecture de fantaisie et les vedute (vues) suggestives, apparurent alors, sous l'égide du professeur d'architecture Friedrich Eisenlohr, les premiers relevés architecturaux, effectués dans un souci d'exactitude maximale. Presque en même temps que les premières recherches sur l'historique des parties médiévales du monastère, apparut une nouvelle discipline ayant pour objet la préservation et le maintien du bâti ancien : la conservation des monuments.

L'intervention efficace des partisans et des acteurs de la conservation des monuments

Les interventions de restauration qui furent menées entre 1840 et 1938 sur l'église, la clôture et les bâtiments de la ferme abbatiale se répartissent en trois grandes phases de réparation poursuivant chacune des objectifs différents. Toutes les trois ont laissé leur empreinte jusqu'à aujourd'hui dans l'aspect du site de Maulbronn.

Consolidation des ouvrages et conservation de l'existant

Au milieu du 19e siècle, le cœur du monastère, c'est-à-dire l'abbatiale et la clôture, fut pour la première fois l'objet de réparations systématiques. Il s'agissait en premier lieu de préserver les parties médiévales du site, lequel avait déjà acquis une renommée s'étendant bien au-delà des frontières du pays. On ne répara que le strict nécessaire, en tenant compte de l'existant et en y apportant beaucoup de soin et de circonspection, au point que ces mesures peuvent encore être qualifiées d'exemplaires à notre époque.

Néanmoins, cette nouvelle approche plus respectueuse du passé concerna uniquement l'abbatiale et la clôture. La cour du monastère, quant à elle, occupée par une grande densité de bâtiments, présentait une structure rurale dont il existait d'innombrables exemples dans les communes du pays. On eut donc vite fait de ne pas lui prêter attention, voire de la considérer comme gênante. Pour que les bâtiments médiévaux ressortent mieux et dans un cadre plus

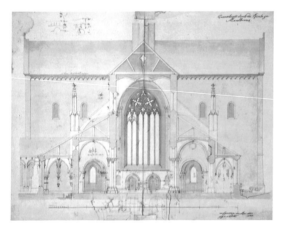

Coupe de l'abbatiale.
Dessin coté réalisé par un élève de l'architecte Friedrich Eisenlohr. Encre de Chine, 1833–1834.

authentique, la municipalité de Maulbronn et les activités villageoises qu'elle avait déployées au fil des siècles sur le site furent progressivement repoussées hors des murs de l'enceinte. On supprima également les éléments qui masquaient la vue sur l'église médiévale, tels que l'ancienne cuisine située en avant de la façade occidentale du réfectoire des convers, le terrain de gymnastique de l'école aménagé en 1824 et une tour fortifiée qui se trouvait du côté est. Il en fut de même pour les bâtiments agricoles, les étables, les extensions et autres petites dépendances de la ferme, qui furent démolis pour ne pas détonner au milieu de cette architecture cistercienne majestueuse. Quant aux tas de fumier, ils disparurent derrière les maisons.

Reconstitution créatrice

Plus la fin du 19e siècle approcha et plus on prit plaisir à intervenir de manière créative sur les monuments. Plus la recherche progressa dans la connaissance du Moyen Âge, et moins les architectes hésitèrent à laisser libre cours à leur fantaisie pour faire revivre le passé. Dans la deuxième moitié du siècle, même les protecteurs des monuments ne voulurent pas renoncer à des reconstitutions opulentes. Après la fondation de l'Empire allemand (1871), on misa sciemment sur l'effet spectaculaire que l'architecture pouvait produire et cette dernière fut alors utilisée à des fins politiques, à savoir pour propager l'idée d'Empire et de nation allemande réunifiée. Or, un Moyen Âge magnifié par la présence des Hohenstaufen offrait un cadre particulièrement propice à l'identification avec l'histoire allemande, si bien que l'arc roman en plein cintre, soi-disant apparu sous les Hohenstaufen, fut choisi pour symboliser l'idée d'Empire allemand.

Les anciennes cuisines de l'école protestante en avant de la façade ouest de l'aile des convers. Photographie, vers 1895.

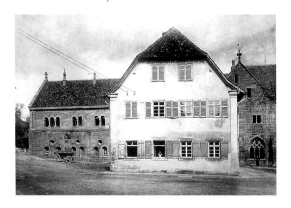

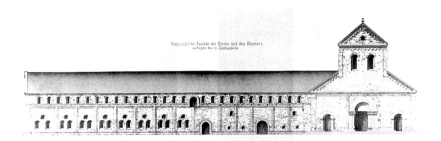

Eduard Paulus : Dessin de restitution de la façade ouest de l'abbatiale et de l'aile des convers, 1873.

Dans le Wurtemberg, berceau des Hohenstaufen, ceux-ci ayant eu leur territoire d'origine en Souabe, autour d'une butte-témoin couronnée par leur château familial, on se sentait plus particulièrement concerné par cette vision historique de la nation. C'est pourquoi, dans le dernier quart du 19e siècle, on décida que le glorieux passé représenté par les Hohenstaufen devait apparaître concrètement même sur l'ensemble abbatial de Maulbronn. On refit alors de grandes parties de l'espace claustral en les rétablissant dans un état médiéval. On supprima les superstructures à colombages qui avaient été rajoutées en leur temps pour y aménager l'école protestante et le tribunal cantonal et l'aile des convers reçut un nouvel étage, dans une reconstitution architecturale inventée de toutes pièces, comprenant des fenêtres géminées en plein cintre et diverses formes empruntées à des édifices particulièrement représentatifs de l'art roman. L'objectif poursuivi à travers cette « reconstitution » de l'aile des convers est évident : vue de l'ouest, l'abbaye montre désormais une architecture représentative de la dynastie des Hohenstaufen.

C'est à cette même conception « créative » de l'histoire que le monastère de Maulbronn doit son emblème, devenu entre-temps indissociable de l'image du site, à savoir la fontaine à trois vasques superposées située dans le cloître. En effet, de la fontaine du Moyen Âge encore présente dans le lavabo, il ne restait plus que la vasque inférieure en grès. Or, ce dessus de fontaine manquant stimula l'imagination du conservateur responsable d'alors, Eduard Paulus le Jeune. En fait, ce dernier crut reconnaître le dessus de la vasque en grès du cloître dans le couronnement de la « fontaine de l'Abbé », une construction médiévale située dans la cour est de l'abbaye. Il décida alors de réunir les deux parties… sauf que le dessus de la fontaine de

45

Jakob August Lorent : Le jardin du cloître avec vue sur le Lavabo et sur le logement du surveillant, 1865, avant les transformations.

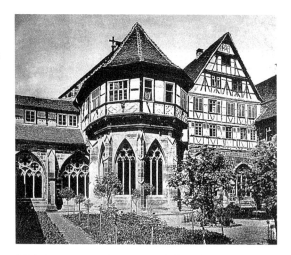

l'Abbé ne convenait pas pour la fontaine du cloître. Et c'est pourquoi seule la partie supérieure en bronze fut employée, l'ensemble étant complété par une vasque intermédiaire servant de transition, agrémentée de têtes de lions cracheurs d'eau, en souvenir du lion présent dans les armoiries des Hohenstaufen.

Esthétique et nouveaux matériaux

Au tournant du 20e siècle, l'industrialisation avait tellement progressé que l'existence même des biens culturels sembla menacée. En réaction, le mouvement militant pour la protection du patrimoine local lança l'idée que le patrimoine local qu'il fallait protéger était un ensemble regroupant nature, paysage et biens culturels. Ceci ne resta pas sans influencer la notion de monument. Ainsi, on passa du concept de monument isolé à celui d'ensemble bâti, on mit sur le même plan de modestes bâtiments et des édifices de prestige et on s'intéressa au Moyen Âge sans pour autant négliger les périodes artistiques plus récentes. Il en résulta une nouvelle approche pour Maulbronn, car on estima désormais que la cour du monastère, y compris les bâtiments qui l'occupaient, et le mur d'enceinte méritaient eux aussi d'être protégés.

Entre-temps, Maulbronn avait été raccordée au réseau ferroviaire, la circulation automobile s'était accrue de manière considérable et les mouvements de jeunesse et de randonnée connaissaient un engouement général. L'afflux des visiteurs dans ce lieu écarté avait pris des proportions considérables.

Et plus le nombre des visiteurs augmentait, plus on exigeait de l'ensemble abbatial qu'il offrit l'image d'un isolement idyllique et intemporel. Ceci eut pour conséquence de compromettre de plus en plus l'authenticité même de Maulbronn et, en contrepartie, d'attribuer au site de nouvelles significations. Ainsi, on exigea des vieux ouvrages esthétique, ordre et propreté. Lors des mesures de restauration, on recourut aux nouveaux matériaux développés au 20e siècle : le ciment, les armatures métalliques, le béton armé et les plastiques.

La conservation des monuments du site aujourd'hui

La qualité exceptionnelle du bâti existant a inspiré le concept auquel obéissent de nos jours les interventions sur l'ensemble monastique de Maulbronn. Il consiste à conserver autant que possible le bâti historique et à n'employer des matériaux nouveaux ou des compléments de nature différente qu'avec une extrême prudence et une extrême modération. Les réparations s'effectuent avec précaution et chaque nouvelle affectation doit être de nature à ménager l'ouvrage, sachant qu'il faut éviter une poursuite de la muséification.

La conservation du vaste paysage culturel est plus compliquée que celle des bâtiments. Il est très difficile de le protéger de la destruction, qu'elle soit due à la construction de logements ou à l'aménagement de zones d'activités, voire d'empêcher qu'il retourne à l'état naturel. Les conditions modernes de production agricole et les nouveaux modes de vie de notre société contemporaine rendent pratiquement superflu tout effort de mise en valeur des paysages en vue de les entretenir. Les étangs de retenue et les ramifications des canaux étaient régulièrement curés et réparés par le passé. De nos jours, la trace des canaux disparaît à un rythme accéléré dans le sol et les étangs se comblent. Conserver un paysage culturel qui n'est plus utilisé exige beaucoup d'imagination et de persévérance de la part de tous ceux qu'intéresse ce paysage, entité complexe conjuguant création humaine et action naturelle.

Chaque année, plus de 100 000 visiteurs viennent à Maulbronn pour admirer l'ancienne église abbatiale

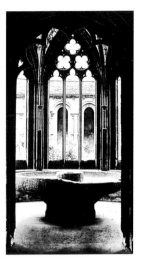

Jakob August Lorent :
Le Lavabo avec la vasque médiévale de la fontaine avant la reconstitution de cette dernière, 1865.

Étançonnement du porche (Paradis) lors de la reprise en sous-œuvre des fondations. Photographie, vers 1935.

et les bâtiments claustraux. Ils sont encore bien plus nombreux à flâner à travers la cour du monastère ou à venir assister à l'une des manifestations exceptionnelles, toujours de haut niveau, qui ont lieu sur le site. Bien que Maulbronn compte 6000 habitants, le monastère est resté jusqu'à aujourd'hui la composante centrale de l'activité de la ville. Le fait que la municipalité ait implanté la mairie et d'autres services municipaux à l'intérieur de l'enceinte monastique n'y est pas étranger. Néanmoins, cette fonction de cœur de ville résulte aussi du vif intérêt manifesté par les habitants pour leur illustre ensemble monastique. Nul doute d'ailleurs que l'agréable atmosphère qui règne ici sera encore plus animée dans un proche avenir. En effet, le Land de Bade-Wurtemberg vient de mettre un des bâtiments historiques de la cour du monastère à la disposition du Séminaire protestant, un agrandissement de ce dernier étant prévu. Il s'agit du grand bâtiment de l'ancien moulin abbatial dont l'intérieur a entre-temps été réaménagé (en 2008) pour offrir de nouvelles salles de cours et de séjour aux élèves du Séminaire protestant de Maulbronn.

Le paysage cultivé par les moines cisterciens

Carla Mueller
Karin Stober

Le paysage façonné par les Cisterciens dans la vallée supérieure de la Salzach porte encore aujourd'hui l'empreinte des conditions rencontrées par les moines au Moyen Âge. L'aménagement du système hydraulique a été commencé au 12e siècle et il a été poursuivi dans les siècles qui suivirent. La mise en valeur de la contrée est aisément reconnaissable à la présence de fermes, de vignes, d'étangs de retenue, de viviers et de tout un vaste réseau de canaux et fossés d'irrigation aménagés autour de l'abbaye. Les Cisterciens étaient réputés pour leur maîtrise de la gestion des eaux et de l'ingénierie hydraulique. Ils créèrent un réseau d'une vingtaine d'étangs et de viviers à Maulbronn, sur plusieurs hauteurs de terrain.

Pour drainer les zones humides, ils commencèrent par mettre en place un vaste système de fossés et canaux à l'est de l'abbaye, grâce auquel ils captèrent l'eau de surface des régions de Graubrunnen et Roter Hain pour la déverser dans la Salzach. Ils retinrent la Salzach dans l'étang de Tiefer See au moyen d'une haute digue et se constituèrent ainsi une réserve d'eau et de poissons. Grâce à un système de vannage, ils pouvaient réguler le niveau de l'étang de Tiefer See et contrôler la quantité d'eau requise pour faire fonctionner le moulin. Les Cisterciens canalisèrent le cours de la Salzach à l'intérieur de l'enclos abbatial et cette canalisation, dans laquelle étaient déversées les eaux usées et les ordures, traverse aujourd'hui encore l'enclos monastique.

Pour accroître leur capacité meunière, les Cisterciens amenèrent l'eau présente au sud de l'abbaye via l'étang de Rossweiher, le seul plan d'eau naturel de leur système hydraulique, et l'étang de Binsen-

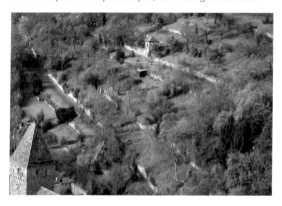

Ancien vignoble de l'abbaye.

Système hydraulique : une rigole située à l'est, au-delà de la ligne de partage des eaux.

see jusque dans la Salzach. Longue de plusieurs kilomètres, la zone alimentant le système hydraulique de l'étang de Rossweiher montre par son étendue à quel point l'utilisation des ressources en eau était intensive. Au niveau de la route de crête qui mène à Schmie, le fossé canalisé franchit la ligne de partage des eaux entre le Rhin et le Neckar. Il en résulta que l'eau originellement destinée au Neckar fut détournée dans le Rhin.

Le ruisseau de Blaubach.

Le ruisseau de Blaubach, qui est lui-même alimenté par le ruisseau de Wannenbach et par l'étang de Hohenackersee, constitue un circuit d'alimentation en eau distinct ; il pénètre dans l'enceinte du monastère à hauteur de la tour de Faust et se jette dans la Salzach à l'intérieur de la cour du monastère. L'étang de Gartensee, situé juste en aval de l'abbaye, servait à l'irrigation des jardins environnants. Dans le bois de Forchenwald, situé au nord de l'abbaye, les Cisterciens aménagèrent trois petits étangs à des altitudes différentes pour alimenter en eau l'étang de Gartensee. Près de l'étang supérieur, se trouve une fontaine, surnommée « la petite fontaine des Capucins » au 18e siècle et connue sous le nom de « fontaine des Étudiants » depuis le 19e siècle. Quant à l'étang de Billensbach, il évoque la grange de « Bulispach », qui se trouvait probablement à cet endroit au 13e siècle. Dans le voisinage de l'étang de Billensbach, il y avait les trois viviers de Schleifseelein, Mittelseelein et Hechtseelein.

L'étang de Sickingen était situé sur le flanc sud de la vallée, dans le versant de Sickinger Rain. Ici, les eaux de ruissellement provenant des pentes parfois très escarpées étaient recueillies pour être déversées

L'étang de Hohenackersee.

dans l'étang. Les Cisterciens irriguaient ainsi les prés et les champs qui tapissaient le fond de la vallée sur de grandes étendues. L'étang de l'Abt-Gerhard-See tire son nom de Gerung de Wildberg, abbé de Maulbronn de 1428 à 1430 ; il a probablement été aménagé dans la première moitié du 15e siècle.

L'étang de retenue d'Elfingen se trouvait au niveau de la ferme d'Elfingen, une ancienne grange abbatiale ; il recevait en outre les eaux issues du bois de Buchenwald. C'est sur sa digue que passe de nos jours la route fédérale 35. L'étang d'Aalkistensee, qui s'étend à l'ouest de la ferme d'Elfingen, est le dernier étang de retenue alimenté par la Salzach ; il est encore présent aujourd'hui, mais il se comble à vue d'œil. Il est intégré de nos jours dans une zone de protection de la nature.

Outre le système hydraulique, le paysage culturel comprend la forêt, les vignes et les vergers s'étirant sur les versants en terrasses, les prés et les champs, les anciennes granges, les carrières de pierre, le réseau de chemins, les ponts ainsi qu'une multitude de petits monuments. Même la « ligne d'Eppingen », un fossé de défense aménagé au 17e siècle sur une longueur de 86 km afin de s'opposer aux troupes françaises, est située dans ce paysage culturel.

L'étang d'Aalkistensee.

Circuit de visite

Le circuit de visite proposé ici fait découvrir l'ensemble du site en partant de la porte d'accès au monastère, à l'ouest ; il fait ensuite traverser l'aire de l'ancienne ferme abbatiale pour conduire à l'église abbatiale précédée de son porche, appelé Paradis, et se poursuit dans le cœur de l'abbaye proprement dite, avec la visite de l'intérieur de l'église et celle des bâtiments claustraux. Viennent ensuite une description de la cour est de l'abbaye, avec l'ancien logis seigneurial et le château de chasse des ducs de Wurtemberg, ainsi qu'un aperçu sur la conduction de l'eau de la Salzach. Le chapitre se termine par une présentation des fortifications et de leurs tours.

Les chiffres indiqués entre parenthèses se réfèrent à la page 96 et au plan associé et coïncident avec les numéros officiels des maisons dans la cour du monastère ; ces numéros sont généralement mentionnés sur les plaques des maisons, à l'exception des bâtiments conventuels.

Tour-porte avec ancien corps de porte, dans la zone d'entrée ouest

La tour-porte fortifiée (**1**), qui date du 15e siècle, est l'accès principal au monastère. Elle se trouve dans l'angle sud-ouest du site et possède un haut passage charretier, orné d'un arc en plein cintre côté extérieur et d'un arc brisé côté cour intérieure, ce dernier arc provenant de l'ancienne fortification. La tour-porte présente un appareil de pierres de taille à bossage côté extérieur et un appareil de pierres de taille lisses à l'intérieur du passage. Elle est surmontée d'une toiture baroque datant de 1751, qui a

La Maison du célébrant de la messe matinale.

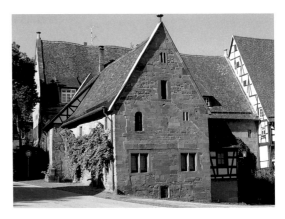

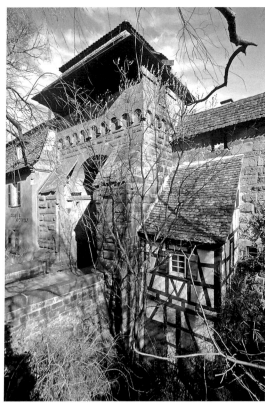

La Tour-porte gothique à l'entrée du monastère.

remplacé un toit pointu plus ancien. Côté extérieur, on remarque encore la feuillure de l'ancien pont-levis. Des transformations effectuées au 18e siècle ont fortement modifié l'aspect de la zone d'entrée. L'édifice baroque à toit mansardé, connu sous le nom d'annexe de la pharmacie (**37**) et situé juste derrière la porte ouest, a remplacé une construction ayant fait partie d'un groupe de bâtiments plus ancien ; ce groupe incluait le corps de porte (**35.1**) et servait autant à permettre qu'à protéger l'accès à l'abbaye. On pense que l'apparition de cette unité fonctionnelle est contemporaine des bâtiments claustraux construits dans le premier style gothique. De cet ensemble primitif, qui pourrait avoir été le siège du bailliage de l'abbaye, il ne subsiste que l'actuelle pharmacie, c'est-à-dire l'ancienne hostellerie (**36**), ainsi que la maison du célébrant de la messe matinale (**35**).

Ce dernier édifice, cossu et à deux étages, est un bâtiment de représentation construit en style gothique primitif, qui possède un intérieur luxueux avec

une grande cheminée ; il abrite de nos jours plusieurs salles du Musée du monastère (Klostermuseum), dans lesquelles on trouve notamment le panneau de la Fondation (Stiftungstafel), qui date des environs de 1450, ainsi que des informations sur les Cisterciens et leur abbaye. Dans la zone d'accès extérieure de l'édifice, en haut et à gauche, on remarque des vestiges d'une porte romane : ils se rapportent à une ancienne porte charretière avec passage piétonnier qui fut supprimée en 1813, désignée à l'époque comme « porte intérieure avec tour ». On a découvert une conduite médiévale en plomb, exposée maintenant dans l'autre partie du Musée du monastère, située dans la Tonnellerie (**5**) ; elle laisse à penser qu'il existait autrefois une fontaine dans cette zone.

Comme des fouilles archéologiques l'ont révélé, il y avait aussi une construction placée au sud de ce complexe d'entrée détruit et accolée à lui ; elle comportait deux salles de mêmes dimensions et a été remplacée ultérieurement par la chapelle romane de la Messe matinale ou de la Trinité ou de la Porte. Des études du bâti et la recherche architecturale montrent que les fenêtres de cette chapelle ont été percées au plus tard au milieu du 13e siècle et qu'elles l'ont forcément été dans le mur sud de l'enceinte, car il était déjà présent à cette date. Quant aux fondations maçonnées du chœur de chapelle polygonal (**4.1**), conservées jusqu'à la hauteur

La ferme abbatiale, vue en direction du nord.

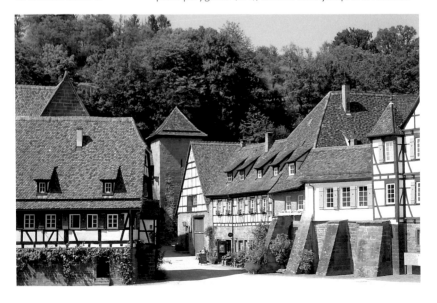

des genoux et donc encore visibles de nos jours, elles se rapportent à la chapelle de la fin du Moyen Âge, qui fut remaniée en 1480, au temps de l'abbé Johannes Riescher de Laudenburg, et à l'emplacement de laquelle on construisit le bâtiment de la remise (**4**) au début du 19e siècle.

Au sud de l'actuelle porte d'accès, il y avait également la petite loge du portier (**2**), qu'un édifice à colombages est venu remplacer vers 1600. Au sud-est, au voisinage de la porte, se trouvait le poste de garde (**3**), qui fut remanié dans la première moitié du 19e siècle et dont le mur pignon oriental contient des fragments de la chapelle de la Trinité.

La cour du monastère avec les dépendances de la ferme abbatiale et les bâtiments administratifs

La cour du monastère, qui est occupée par les anciens bâtiments fermiers ou administratifs, couvre plus de la moitié de l'enceinte monastique. Elle se caractérise par les tons chauds des façades de ses premiers édifices en pierre, mais également par ses maisons à colombages, construites dans des formes propres au gothique tardif ou au 18e siècle. La cour apparaît de nos jours dans toute son étendue, mais ce n'était pas le cas autrefois. En effet, au 18e siècle, on a abattu le mur de fortification intérieur (**23.1**) qui constituait une séparation depuis le Moyen Âge. Il existait à cette époque un grand fenil (**6.1**) qui prenait appui contre la partie du mur comprise entre la Trésorerie (**22**) et le Grenier d'abondance (**6**). Pour traverser le mur de séparation, il fallait emprunter une porte charretière (**22.1**) sans portillon piétonnier qui était située près de la Trésorerie.

Le plus grand édifice isolé présent sur le complexe est l'imposant Grenier d'abondance (**6**), aujourd'hui hall municipal, qui illustre bien la puissance économique de l'abbaye. Il est apparu peu après 1200 avec les mêmes dimensions au sol, environ 45 m sur 25 m, sous forme de bâtiment partagé en deux dans le sens de la longueur avec passage charretier à l'intérieur. En 1580, on remania cet ouvrage de style gothique primitif pour le surélever et on rehaussa le niveau de son sol. L'ouvrage abritait alors un grenier, un pressoir et des chais, ainsi qu'un

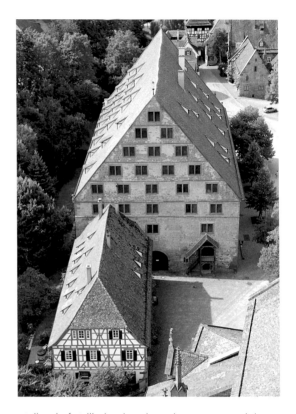

Le Grenier d'abondance et l'Inspection des vignes.

atelier de futaillerie, dans lequel on entreposait les récipients en bois qui servaient au transport des produits agricoles, tels que fûts et tonneaux, cuves, boisseaux, caisses et cageots, ou bien on les nettoyait et les réparait pour pouvoir les réutiliser. Le côté pignon ouest possède encore sa grande porte charretière, remaniée en 1771 et qui est située au-dessous de l'ouverture de chargement d'origine, celle-ci étant désormais murée ; côté est, la porte charretière est également conservée. Quant à l'édifice antérieur, qui abritait des ateliers des frères convers, il est matérialisé par des fenêtres à lancettes ogivales, elles aussi murées. Un chemin pavé partant d'ici conduisait au dit portail du Paradis et permettait ainsi aux convers de se rendre très rapidement à l'église toute proche.

À l'est du Grenier d'abondance, se trouve l'Inspection des vignes (**7**), un bâtiment que l'on a reconstruit en 1765–1766 au même emplacement en réemployant une partie de l'édifice antérieur. La grappe de raisin en relief qui est visible dans l'angle droit indique l'ancienne affectation de l'édifice.

La Tonnellerie, aujourd'hui Centre d'information et Caisse du monastère.

En ce qui concerne la Tonnellerie (**5**), voisine du Grenier d'abondance côté ouest et accolée au mur de défense, on sait qu'elle était en cours de construction peu avant 1400 ; elle a peut-être d'abord abrité le Bursarium, c'est-à-dire l'administration de l'abbaye cistercienne. De nos jours, on y trouve : le Centre d'information (Infozentrum), où est exposée une maquette de l'abbaye ; une partie du Musée du monastère (Klostermuseum), consacrée au paysage culturel façonné par les moines cisterciens (avec une maquette interactive du paysage) et à l'histoire postmonastique du site ; une médiathèque (Medienraum).

Entre la tour-porte (**1**) et la tour de la Sorcière (**27**), l'espace est occupé par une rangée de bâtiments adossés au mur ouest de l'enceinte : la Charronnerie (**33**), avec le logis du Charron (**34**) ; la Forge (**32**) ;

La ferme abbatiale avec les anciennes Écuries ducales, le Grenier à avoine et le Logement du meunier-boulanger.

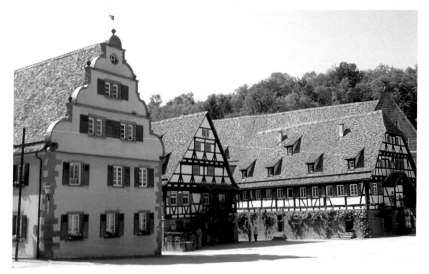

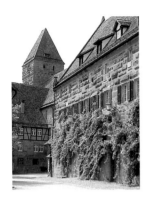

Vue sur la tour de la Sorcière et sur l'Étable de traite.

un terrain non bâti (**30**), correspondant à l'emprise d'une ancienne dépendance fermière entre-temps démolie ; un grenier (**26**). En avant de cette rangée d'ouvrages, il y a trois bâtiments isolés. Le premier, orienté de biais par rapport à la forge, est celui des Écuries ducales (**31**), devenues la mairie de Maulbronn depuis la première moitié du 19e siècle ; il s'agit d'un ouvrage en pierre de style gothique, modifié dans des formes maniéristes vers 1600, au temps des ducs de Wurtemberg. C'est dans cette zone que les Cisterciens avaient fait bifurquer la Salzach canalisée pour qu'elle passe d'une part sous la forge, d'autre part sous les bâtiments d'exploitation environnants. Le cours de la Salzach grossit d'ailleurs auparavant avec l'arrivée des eaux du Blaubach, un ruisseau canalisé et détourné du sudest, la confluence ayant lieu en souterrain à peu près au milieu de la cour. La Salzach quitte ensuite l'enclos monastique par l'ouest. Au niveau du terrain non bâti, côté ouest, un passage ménagé dans le mur d'enceinte permettait jadis d'accéder au fossé et de voir ressurgir le canal de la Salzach. Derrière les Écuries ducales, il y a le Grenier à avoine (**29**), qui date de la fin du 15e siècle et dans lequel on entreposait des céréales légères telles que l'orge et l'avoine. Au nord de ce grenier, se trouve le bâtiment de 1521 qui abritait le logement du Meunierboulanger ou du Boulanger (**28**) et qui comporte plusieurs étables individuelles en sous-sol.

Prenant directement appui contre la tour de la Sorcière (**27**), au nord-ouest, les Cisterciens construisirent le Grenier à glands (**25.1**), également appelé Étable de traite, à une époque postérieure à 1440 ; le bâtiment possède des caves voûtées en berceau. Le mur sud actuel de ce grenier présente une façade dont l'appareil est irrégulier et sur laquelle on remarque, juste au-dessus de la rangée de fenêtres, des pierres en forte saillie qui se réfèrent au dallage d'un chemin de ronde en encorbellement (hourdé) ; la présence d'un hourd montre que cette paroi est l'ancienne muraille nord de l'enceinte. Même à l'intérieur de ce bâtiment (non ouvert à la visite), le matériau employé, des pierres de taille à bossage, révèle que la paroi intérieure formait le côté extérieur de l'enceinte abbatiale à l'origine.

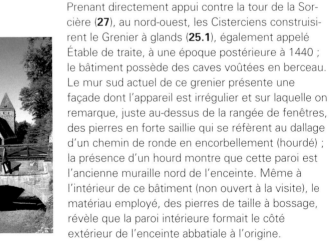

Vue sur le Moulin et son chenal depuis la tour de la Sorcière.

Le bâtiment contigu à droite est le Moulin (**25**), construit après 1400 à l'emplacement d'un ouvrage plus

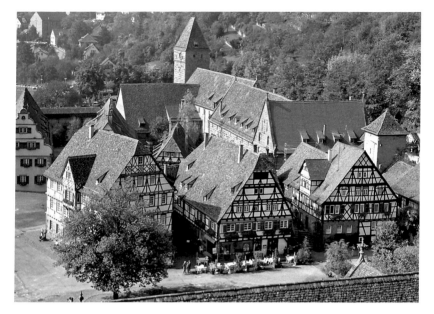

petit qui datait du 13^e siècle et qui faisait peut-être office de boulangerie et de magasin de farine. Des études archéologiques laissent supposer que la roue du moulin a d'abord été alimentée en eau par le bas. Au temps de l'extension de l'enclos abbatial, les moines augmentèrent la performance du moulin. D'ailleurs, en empruntant l'escalier en bois qui se trouve près du moulin et en traversant la passerelle, puis en longeant le mur nord de la fortification, le visiteur peut se rendre jusqu'à l'étang de Tiefer See. Or, cet itinéraire correspond justement au parcours de l'ancien chenal du moulin. En effet, les Cisterciens avaient creusé ce bief qui amenait l'eau depuis l'étang de retenue de Tiefer See jusqu'au moulin en longeant le versant, puis faisait un angle droit et venait alimenter une roue par le haut, celle-ci étant placée contre le mur pignon de leur nouveau moulin.

Entre l'escalier et la tour du Moulin (**23**), il y avait la Remise (**24**), qui était une des dépendances de la Cantine (**20**), un ouvrage plus tardif situé un peu plus au sud. La tour est probablement apparue lors des travaux de fortifications qui furent entrepris après 1360 ; sur sa maçonnerie, on aperçoit nettement la naissance de l'ancien mur de séparation de la cour. Des consoles en saillie sur le côté est de la tour attestent l'existence d'un ancien chemin de ronde hourde, qui permottait d'accéder à la porte, aujourd'hui murée, et au chemin de ronde situé du

La ferme abbatiale avec la Trésorerie, la Maison des domestiques et la Cantine (de ga. à dr.).

Aile des convers avec fenêtres en plein cintre et oculi.

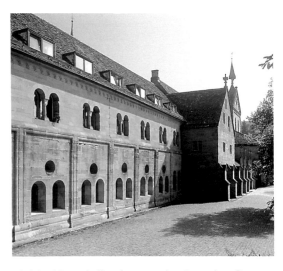

côté intérieur de l'ancien mur de séparation. Des consoles ménagées à une date plus tardive dans le mur ouest de la tour montrent que le chemin de ronde avait été prolongé ultérieurement jusqu'à la muraille nord. L'accès actuel à la tour en empruntant le chemin de ronde ouest est vraisemblablement en rapport avec le fait que la tour fut utilisée comme prison au 18e siècle. À l'est de la tour du Moulin, faisaient suite des étables, d'autres petites dépendances et, en position avancée dans la cour, un fenil abritant un lavoir et faisant actuellement office d'étable pour les ânes (**11**).

Trois grands édifices à colombages avec pignon orienté vers l'est marquent de leur présence la cour intérieure du monastère et font face à la longue aile occidentale des bâtiments conventuels. Le parcours de visite fait d'abord passer devant la Cantine (**20**), qui remonte aux premiers temps de l'école protestante du monastère et occupe un bâtiment datant du milieu du 15e siècle, lui-même érigé sur les ruines d'un ouvrage apparu vers 1300. Puis, il fait passer devant la maison des Domestiques (**21**, aujourd'hui restaurant), qu'un architecte nommé Hans Remer von Schmie fit construire en 1550, en remplacement d'un ouvrage datant du 13e siècle. Un troisième édifice, placé du côté de la cour fermière, désormais ouverte depuis la suppression du mur de séparation, ferme la rangée : il s'agit du Bursarium ou Trésorerie (**22**), un vieux bâtiment administratif et l'ancien siège de l'administration du monastère. L'édifice actuel a été bâti en 1742 et remanié en 1899.

Bâtiments du cloître et ancienne église abbatiale

Aile des convers

Le front des façades ouest des bâtiments claustraux, remanié à maintes reprises au fil des siècles, ferme le côté est de la cour du monastère. Le réfectoire des convers (**12**) se trouve au niveau du sol ; il est matérialisé à l'extérieur par des travées que délimitent des encadrements rectangulaires et qui enserrent chacune deux fenêtres en plein cintre surmontées d'un oculus. Les frères convers accédaient jadis à ce réfectoire par l'intermédiaire d'une construction en avant-corps, disparue depuis, laquelle leur permettait également d'accéder à leur dortoir, situé à l'étage. L'étage actuel, de style néo-roman, date du 19e siècle et on l'a réalisé sans se référer au bâti du 13e siècle qui existait encore à l'époque. Les étages à colombages qui avaient été bâtis au-dessus du réfectoire des convers à une époque postérieure à l'abbaye ont été supprimés en 1896, lors de la construction de l'étage néo-roman.

La porte d'accès au cloître (**10.3**) est dissimulée par l'avant-corps à deux travées qui fait suite au réfectoire des convers. Pour arriver jusqu'à cette porte, il faut emprunter la galerie à arcades (**10.2**), bordée de baies géminées en plein cintre et d'une basse

Le Paradis. Lithographie d'après Friedrich Eisenlohr, vers 1860.

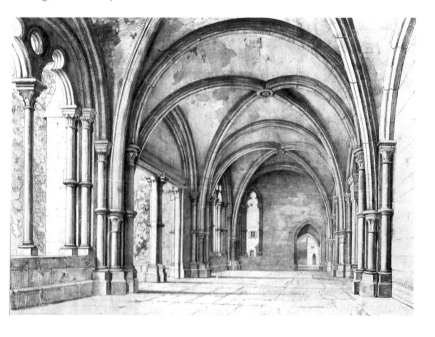

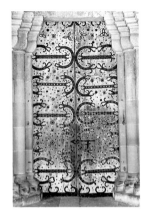

Abbatiale – Porte romane en sapin avec ornements appliqués sur du parchemin.

arcade d'entrée. Au sud, se trouve l'ancienne abbatiale (**9**), aujourd'hui église paroissiale, surmontée de deux lanterneaux, un petit et un grand, qui datent de l'époque gothique, et précédée du porche appelé Paradis.

Paradis

Le Paradis (**9.4**) est le porche de l'église (= parvis) ; il est développé sur trois travées. L'architecte auteur de ce chef-d'œuvre est resté inconnu jusqu'à aujourd'hui, mais c'est lui qui introduisit les formes du gothique primitif à Maulbronn. L'atelier de ce maître d'œuvre, nommé d'après le porche « architecte du Paradis », a réalisé ici, vers 1220, une des plus belles salles de l'art gothique primitif, spacieuse, aux nobles proportions, avec un échelonnement marqué des demi-colonnes et colonnettes baguées qui supportent les arcs de la voûte. Il subsiste des restes de peinture remontant aux années 1430.

Les consoles sont ornées de demi-lunes affrontées, un motif figurant notamment sur les armoiries des seigneurs de Magenheim, une famille voisine puissante à cette époque, mais on pourrait aussi y reconnaître une sorte de pince métallique. Quoi qu'il en soit, ce motif apparaît plusieurs fois à Maulbronn et même ailleurs en Allemagne, notamment à Alpirsbach, Walkenried, dans divers châteaux forts et dans la cathédrale de Magdebourg. La fréquence du motif tend à infirmer l'hypothèse selon laquelle il s'agirait d'une marque de maître d'œuvre. On ne peut pas non plus affirmer avec certitude qu'il s'agit d'un motif répétitif provenant du même atelier.

Les vantaux en bois de sapin du portail principal et du portail latéral sud sont des pièces uniques, les plus vieilles portes d'Allemagne à avoir été datées. Le portail principal fait partie du décor original de l'église abbatiale de 1178 ; ses ferrures décoratives forgées sont richement ouvragées et épousent occasionnellement la forme de disques solaires, de croix encerclées et même de lis. Du côté intérieur comme du côté extérieur, les deux vantaux ont conservé des restes de la tenture en parchemin qui y était collée ; ce parchemin avait été fabriqué à partir de peaux entières d'animaux, peintes en rouge à l'origine. Le portail latéral sud, à un vantail, possède toujours ses ferrures en forme d'oiseaux stylisés et

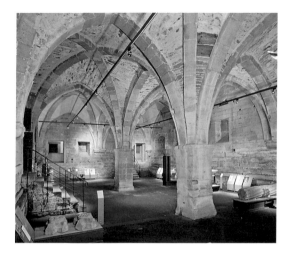

Ouvrages exécutés par des tailleurs de pierre médiévaux et exposés dans le Cellier.

ses clous décoratifs, ces derniers ayant autant servi à l'ornementation qu'à la fixation des tentures. La porte du portail latéral nord, pourvue de vieilles pentures en fer forgé, a remplacé la porte d'origine et a été remaniée à plusieurs reprises.

Galerie des convers et cellier

On accède au portail du cellier (**10**) en empruntant la ruelle des convers, qui se trouve dans la galerie des arcades (**10.2**) et longe l'aile ouest du cloître. Le cellier est directement accolé à l'ancienne église abbatiale. Entre le portail du cellier et le couloir ouest (**10.3**), dans lequel se trouvent l'accès au cloître et un escalier conduisant au cellier, on peut lire la date « MCCI » inscrite au bas d'une lésène (bande lombarde) ; cette date se réfère à la reconstruction du cellier, qui fut entreprise en 1201, vraisemblablement sur les fondations d'un ouvrage plus ancien. Le cellier, une salle voûtée à deux vaisseaux et profondément excavée, abrite un musée lapidaire (Lapidarium) depuis 1997, dans lequel est présentée la taille de la pierre à travers des exemples d'ouvrage, des outils et des explications sur le fonctionnement d'un chantier de construction au Moyen Âge.

Dans la mesure où l'accès en est autorisé, le visiteur intéressé peut ressortir dans la galerie des arcades (**10.2**) et emprunter l'escalier de la construction annexe érigée au début du 16e siècle, pour aller voir les quelques vestiges qui ont été conservés de l'étage supérieur d'origine, à savoir une baie en plein cintre et le « portail du Calendrier », sur lequel on remarque des motifs figurant roues, demi-cer-

Cul-de-lampe orné d'oiseaux picorant.

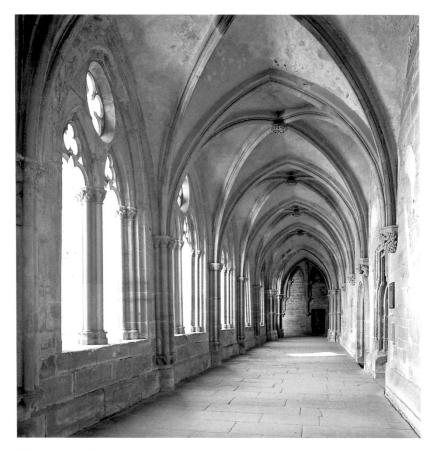

L'aile ouest du cloître et ses remplages gothiques.

cles, étoiles et personnages. La zone du dortoir des convers, qui a été profondément remaniée, est affectée au Séminaire protestant et ne se visite pas.

Cloître

Une fois franchie la porte d'accès au cloître, située dans un couloir voûté en berceau plein cintre (**10.3**), le visiteur parvient au cœur de l'espace qui était autrefois réservé aux moines. Exceptionnellement implanté au nord de l'église abbatiale, le cloître de Maulbronn présente en revanche une configuration conforme au plan type d'une abbaye cistercienne, lequel prévoit une distribution de toutes les salles selon un ordre fonctionnel et au sein d'une forme architecturale fermée. On trouve un grand nombre d'éléments romans ou gothiques dans cette zone claustrale. En ce qui concerne les phases de construction des bâtiments claustraux primitifs, antérieurs à 1200, et en particulier pour les ailes est et ouest, on ne peut qu'avancer des hypothèses qui

demandent encore à être définitivement confirmées. Plusieurs travaux d'élévation ont été menés en parallèle. On a pu attester l'existence de bâtiments primitifs en pierre dans l'aile est et on suppose la même chose pour l'aile ouest.

L'aile ouest du cloître (**10.1**) conserve les traces d'une retouche dans l'agencement du mur, matérialisées par les vestiges d'anciens contours. Des marques d'arcs formerets et un changement dans la largeur des travées sont le signe que les plans d'origine avaient été modifiés, ces modifications étant intervenues au début du 13e siècle et peu après 1300. Les culs-de-lampe de la voûte, qui sont de style haut-gothique, datent des environs de 1300 et sont décorés de motifs floraux ou animaliers. On remarque ainsi un cul-de-lampe figurant un lion penché sur sa victime et un autre représentant la tête d'un prieur nommé Walther, entourée de feuillage et accompagnée des mots WAN ER HAT DISEN BU VOLLEBRAHT («Quand il a réalisé cet édifice»). Sur le cul-de-lampe suivant, on aperçoit des oiseaux picorant dans des gousses de légumineuse ouvertes.

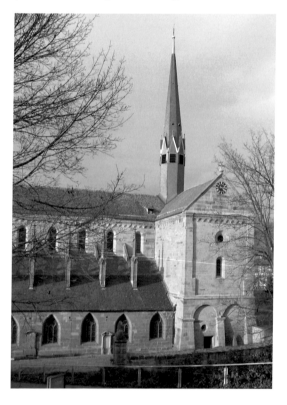

L'ancienne abbatiale vue du sud avec son transept.

Le bas-côté sud.

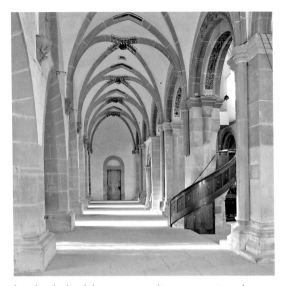

Le circuit de visite se poursuit en passant par le portail ménagé au 15e siècle dans l'angle sud-ouest du cloître pour donner accès à la partie de la nef occupée jadis par les convers (**9.2**), l'abbatiale romane étant partagée en deux. Avant la construction de ce portail, les convers devaient obligatoirement emprunter les portails situés à l'ouest pour pénétrer dans le bas de la nef. Le vantail de ce portail est en sapin et compte parmi les plus vieilles portes en bois d'Allemagne qu'on ait pu dater (vers 1178), comparable en cela aux deux portes conservées dans le Paradis.

Église abbatiale

L'abbatiale (**9**) est d'une ampleur inattendue et le visiteur désireux de contempler l'édifice d'abord de l'extérieur est invité à se rendre à un endroit plus haut, au sud, en remontant la voie aménagée au 19e siècle pour permettre aux véhicules d'accéder à la cour. La nef romane s'étire sur dix travées, mais les cinq travées orientales possèdent des fenêtres-hautes qui sont plus rapprochées l'une de l'autre que les fenêtres-hautes des cinq travées occidentales ; ces fenêtres-hautes sont toutes en plein cintre. Les chapelles gothiques des donateurs, ajoutées ultérieurement, possèdent de larges fenêtres en ogive qui ne sont pas dans le même axe que les fenêtres-hautes qui les surmontent. L'extérieur se caractérise aussi par un haut transept à l'est. Au centre de la croisée du transept, le lanterneau effilé qui abrite le clocher de 1398 s'élève très haut. De

nos jours encore, tout randonneur venant de l'est et franchissant les collines repère le lanterneau de loin et ce dernier lui indique alors le chemin. En érigeant ce lanterneau élancé, les Cisterciens étaient allés à l'encontre des règles constructives sobres qu'ils s'étaient données au départ. En revanche, ils se sont conformés à ces mêmes règles en le construisant en bois. Encore plus à l'est, le regard porte sur le chevet plat et sur le jardin de l'Éphorat (**17.4**), l'ancien cimetière de l'abbaye.

Malgré un remaniement gothique, l'intérieur de cette église de plan basilical à piliers et à trois longs vaisseaux donne une impression de grande homogénéité, avec une simplicité et une austérité toutes cisterciennes. Ses dix arcades étroitement rapprochées s'inscrivent chacune dans un encadrement mouluré. Le décor architectural de la nef centrale se compose essentiellement de chapiteaux cubiques dont les corbeilles présentent des faces bordées de boudins toriques et soit dépourvues d'ornement, soit ornées de besants (disques), de fleurs stylisées, d'entrelacs ou de palmettes. On peut attribuer une valeur symbolique à cette ornementation nettement marquée et interpréter les rosettes de fleurs comme une allusion à la Vierge Marie, les palmettes comme une allusion à Jésus-Christ et les entrelacs, sans début et sans fin, comme une allusion à l'éternité de Dieu.

L'Agneau (« Agnus Dei ») représenté à la clef de la voûte dans la chapelle des Donateurs.

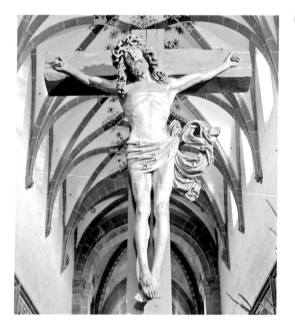

Le Crucifix en pierre de la nef.

Le Ciborium nord
(baldaquin d'autel).

En raison de la stricte séparation qui était prescrite par la Règle entre les moines et les convers, le chœur de l'abbatiale possède une clôture. Un jubé roman sépare en effet le chœur des moines (**9.3**), qui pénètre profondément dans la nef, de la nef des laïcs (**9.2**), la partie de la nef jadis occupée par les convers. À l'origine, les vaisseaux de l'église étaient couverts d'un plafond plat à solives ; ils furent dotés d'une voûte gothique en réseau au début du 15e siècle. Peu après 1400, commença l'adjonction de chapelles des donateurs côté sud, dans lesquelles des donateurs furent inhumés, contrairement aux statuts initiaux de l'Ordre. La chapelle la plus occidentale est intéressante : son cul-de-lampe s'orne d'une figure de démon et ses murs sont entièrement couverts de peintures représentant des ancolies (renonculacées), plantes que l'on peut interpréter comme un symbole marial, au même titre que la pivoine (une rose sans épines) qui décore la clef de voûte. La construction des chapelles fut terminée vers 1424, en même temps que la voûte gothique, au temps de l'abbé réformateur Albert d'Ötisheim, dont l'abbatiat dura de 1402 à 1428. Le maître d'œuvre fut le frère Bertold, comme le mentionne une inscription. Outre les fleurons, les motifs sculptés aux clefs de la voûte sont le Christ-Agneau, le cerf, l'aigle, le lion et la licorne. Dans les chapelles, se

Socle du Ciborium nord.

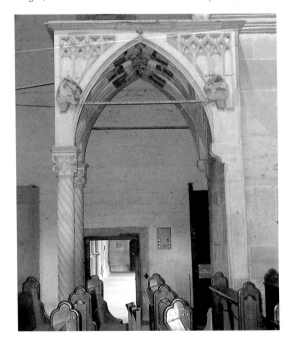

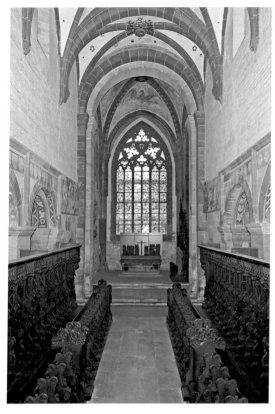

Le chœur avec la fenêtre orientale et les stalles gothiques.

trouvent de nombreuses épitaphes en pierre qui datent des 17e et 18e siècles et qui concernent des abbés protestants ou des administrateurs du monastère et leurs épouses.

En avant de la clôture du chœur, se dresse le remarquable crucifix en pierre du maître CVS (monogramme attribué tantôt à Conrad von Sinsheim, tantôt à Conrad Syfer), représentant le Christ de douleur. Il date de 1473 et a été réalisé à partir d'un bloc monolithe dans lequel l'artiste à imité la structure du bois. C'est dans cette zone qu'au début du 15e siècle on créa une nouvelle sépulture pour le donateur Walter de Lomersheim, lequel était entré à l'abbaye en tant que convers et avait donc été enterré dans le cimetière des convers, au sud de l'abbatiale. Les clefs de la voûte situées dans le voisinage de l'autel de la Croix représentent au nord le pélican, au milieu le lion et au sud le Christ souffrant. L'idée d'un renoncement aux représentations figuratives, chère aux premiers Cisterciens, avait en effet été abandonnée de bonne heure. Les repré-

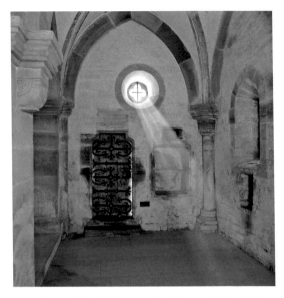

sentations christologiques et celles se référant à la Vierge Marie, patronne de l'ordre cistercien, prédominèrent alors, avec notamment une prédilection pour les représentations sous forme narrative depuis l'époque gothique.

Parmi le mobilier de l'abbatiale, on note la présence de deux autels gothiques à baldaquin en pierre (ciborium) réalisés vers 1500. Le ciborium du nord, dont les bases des colonnes comportent des crapauds, des lézards et des têtes de mort, tandis que les chapiteaux s'ornent de feuillages, est une donation d'un certain Conrad Gremper, de Vaihingen, et présente les mêmes marques de tâcherons que le bâtiment de liaison (**16.3**). Le ciborium du sud abrite une niche dans laquelle trône une Madone à l'Enfant exécutée en haut-relief et provenant d'un groupe de Rois mages réalisé peu avant 1400 dans l'entourage de la célèbre famille d'architectes et sculpteurs des Parler. Elle a été transférée à cet endroit en 1927 et fait partie des quelques pièces de mobilier conservées dans l'église.

On accède au chœur des moines (**9.3**) en passant devant de sobres stalles gothiques, qui se trouvent désormais dans le bas-côté nord et dont 23 sièges ont été conservés, puis devant la clôture du chœur (jubé), avec ses passages encadrés et ses portes en plein cintre, et enfin en longeant les panneaux extérieurs des stalles actuelles du chœur. Le chœur

possédait jadis des fenêtres romanes en plein cintre et il était beaucoup plus sombre. La lumière pénètre désormais par les deux immenses baies à remplages qui ont été percées à la fin du 14e siècle, à l'époque où le chœur venait d'être fermé. Les marques de tâcherons qui ont été découvertes renvoient à des membres de la loge d'Esslingen.

Contrairement à l'impression d'ampleur que suggère l'extérieur de l'abbatiale vu du sud, les bras du transept sont exigus. En effet, des chapelles à fond plat occupent toute leur moitié est. Les moines accédaient jadis à une chapelle ajoutée au croisillon sud en passant par la porte dite des Morts, dotée d'un battant en chêne daté de 1300 et orné de ferrures. Par ailleurs, des pièces se trouvent à l'étage, au-dessus des bras du transept ; elles sont accessibles par un escalier. Les parties est de l'église ont fait l'objet de multiples modifications des plans. Cela est nettement visible aux différentes formes de voûtement, d'ordonnance des murs, de pilastres et colonnes engagés ou, plus généralement, au décor architectural hétérogène. La forte ornementation du croisillon sud, composée de palmettes cordiformes, de chapiteaux à entrelacs, de rangées d'arcatures brisées et imbriquées, est plus grossière et plus variée que dans le croisillon nord, où apparaissent des entrelacs puissants et denses, des feuilles, des fleurs, des grappes de raisin, des cordes torsadées et des palmettes en éventail. Des formes élémentaires simples sont ornées avec une grande richesse de variantes et beaucoup d'imagination. Les chapiteaux de la travée carrée du chœur sont majoritairement à échine ronde.

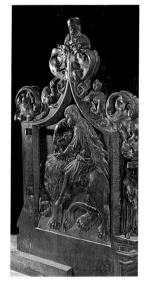

Bas-relief des stalles : Combat de Samson et du lion.

Peinture du mur nord de la nef : l'Adoration des Mages.

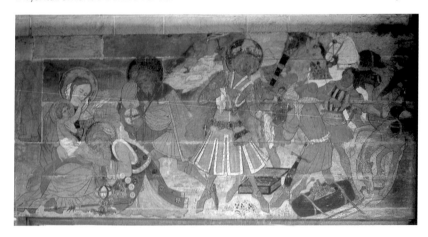

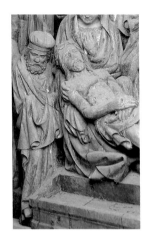

Relief du maître-autel : la Mise au Tombeau.

Les stalles gothiques, richement sculptées, se composent de 92 sièges. Elles ont été réalisées dans la première moitié du 15e siècle, à l'occasion d'une rénovation de l'abbatiale, et complétées au 19e siècle. Il n'est pas certain que les stalles aient initialement existé sous cette forme. Pour que ces stalles fragiles conservent leur bon état, leur utilisation est interdite. Parmi les scènes bibliques représentées sur les stalles, il faut notamment mentionner les reliefs des jouées sur lesquels figurent de gauche à droite : Noé ivre, David dansant devant l'Arche d'Alliance, Caïn et Abel, l'arbre de Jessé avec une Vierge à l'Enfant.

La stalle à trois places présente dans le chœur était destinée au prêtre et à deux diacres. C'est un ouvrage de style gothique tardif qui a, lui aussi, été complété au 19e siècle. La stalle s'orne de bandes ondulées sur lesquelles on aperçoit des grappes de raisin ainsi que divers animaux et créatures fabuleuses tels que lion, cerf, diable, chien, lézard, singe, chevreuil, oiseaux, âne, chauve-souris et rapace avec sa proie. Au bas de la représentation, un chasseur bande son arbalète. On remarque des armoiries sur les côtés : ce sont celles de l'abbaye et de ses fondateurs et donateurs. Les jouées sont hautes et leur ornement se compose de sarments et de fruits.

Les frises armoriées des bienfaiteurs et des donateurs de l'abbaye comptent parmi les peintures murales les plus anciennes de l'abbatiale. Elles ont été exécutées vers 1300, au-dessus des arcades de la nef centrale. Certaines des bordures de leurs ornements sont plus récentes.

Les scènes peintes visibles sur les parois sud et nord de la nef centrale relatent la fondation de l'abbaye, la dédicace de l'abbatiale à la Vierge Marie et l'Adoration des Rois mages ; elles ont été réalisées en 1424 par maître Ulrich, comme le précise une inscription, mais ont été remaniées à plusieurs reprises. Les thèmes choisis pour ces peintures sont indubitablement l'indice d'une réflexion sur la propre histoire de l'abbaye. D'autres peintures, en grande partie méconnaissables, sont également datées de cette époque, marquée par une réfection complète de la décoration de l'abbatiale. On a également conservé de cette même période plusieurs tableaux d'autel et un retable ; ils appartiennent désormais au fonds du musée Staatsgalerie de Stuttgart.

Relief du maître-autel : détail de la Crucifixion.

Les deux épitaphes-portraits suspendues aux piliers de l'arc triomphal faisaient partie d'anciens tombeaux sarcophages en pierre, destinés aux fondateurs ou donateurs et vraisemblablement exécutés dans la seconde moitié du 13e siècle. Elles montrent deux évêques de Spire : au sud, Gunther, comte de Henneberg (mort en 1161), fondateur et protecteur de l'abbaye, et, au nord, son successeur Ulrich de Dürrmenz (mort en 1163).

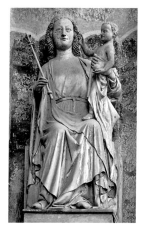

Madone placée en avant du mur nord du chœur.

Sur la table du maître-autel, il y a depuis 1978 une série de trois admirables groupes de personnages en chêne : il s'agit de reliefs, anciennement encadrés et dorés, qui illustrent des scènes de la Passion de Jésus, à savoir le Clouement sur la Croix, la Crucifixion et la Déploration. Ils font partie des rares trésors religieux de l'abbaye à avoir été conservés. On attribue ce remarquable ouvrage de sculpture à un atelier du sud de l'Allemagne actif dans l'entourage des Parler, la célèbre famille d'architectes et de sculpteurs. Par ailleurs, on a récemment constaté qu'il pourrait s'agir de panneaux destinés à l'agrandissement d'un retable, en rapport avec la consécration du maître-autel en 1394.

Dans la niche dégagée en 1956 qui se trouve dans le mur nord, on voit une Vierge en majesté de style gothique, exécutée en bois de tilleul vers 1300 et attribuée à un artiste du milieu colonais. Sa véritable origine est inconnue.

L'épitaphe en pierre à la mémoire de Walter de Lomersheim se trouve de nos jours dans la première chapelle nord. Mort comme convers, le donateur avait d'abord été inhumé dans le cimetière des convers, situé en partie sud de l'enclos abbatial, puis ses restes avaient été transférés dans l'église, en avant de la clôture du chœur.

Dans le croisillon nord, il y a l'escalier du dortoir, qui relie directement l'église à l'ancien dortoir des moines situé à l'étage. Les moines l'empruntaient la nuit pour rejoindre le plus rapidement possible les stalles du chœur, où avaient lieu les prières et les chants de la communauté. La porte située dans le bas-côté nord leur permettait de se rendre directement dans le cloître et dans leurs salles de travail ou d'étude ou dans les salles communes.

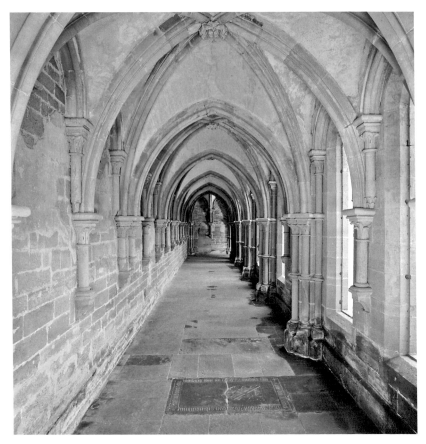

L'aile sud du cloître.

Aile sud du cloître

L'aile sud du cloître (**9.1**) est de style gothique primitif, bien que datant de 1210–1220 ; elle a été réalisée par l'atelier du maître d'œuvre auteur du Paradis. Cette construction a conduit à revoûter le cloître à une hauteur visiblement plus grande qu'auparavant. Pour cela, il a donc fallu remanier le bâti existant alors. D'étroites et hautes baies en plein cintre, également présentes dans les premières travées des ailes est et ouest, s'ouvrent sur le jardin du cloître. Côté église, la voûte d'ogives sexpartite repose à mi-hauteur sur de courtes colonnettes rondes soutenues par des culots consoles ; côté jardin, elle repose essentiellement sur des colonnes baguées fasciculées et échelonnées qui montent de fond. Des chapiteaux à feuilles remarquablement ouvragés, comme on en trouve dans le Paradis et dans le réfectoire des moines, complètent l'ornementation. Cette aile sud, également désignée comme galerie de lecture, possédait un banc, utilisé

pour la lecture du soir. Deux cuvettes creusées dans le mur extérieur renvoient à des ablutions liturgiques.

Derrière l'ouverture fermée qui est visible dans l'angle sud-est du cloître, il y avait l'armarium (**9.5**), un espace ménagé sous l'escalier intérieur du dortoir afin d'y conserver les livres liturgiques.

Salle capitulaire

La salle capitulaire (**16**) ouvre sur l'aile est du cloître (**16.1**). Les moines s'y réunissaient tous les jours pour la lecture de la règle de l'Ordre. Ils y débattaient aussi des affaires personnelles ou de celles qui concernaient l'Ordre. La salle est apparue au cours de la rénovation de l'aile est, entre 1270 et 1300, mais sa travée sud fut séparée du reste de la salle et aménagée en sacristie (**9.6**). Trois piliers ronds supportent la voûte gothique en étoile. Certains éléments méritent d'être mentionnés :

La salle Capitulaire.

le chapiteau aux oiseaux, à décor profane composé
de huit aigles ; les clefs de voûte figurant les quatre
Évangélistes, l'Agneau de Dieu et un ange du Juge-
ment dernier jouant de la trompette ; des peintures
sanguines, plus tardives (vers 1517), richement
ornées de sarments et d'instruments de la Passion.
En ce qui concerne ces derniers, on reconnaît no-
tamment au sud de l'entrée : la lanterne, la pique, le
bâton, le calice de l'Agonie et la couronne d'épines
du Christ ; dans l'axe de l'entrée : le marteau, la te-
naille, la torche, l'échelle et les verges ; au nord de
l'entrée : la colonne de la flagellation, l'éponge, la
lance, le fouet, la tunique et les dés ainsi que les
plaies aux pieds et aux mains et le cœur du Christ.
Pour ce qui est des plantes, dont le rendu est pres-
que naturel, l'ouvrier sculpteur a peut-être disposé
d'études. L'oriel de la chapelle, auquel on accédait à
l'origine par deux escaliers, a été profondément
remanié au 19e siècle. Les sarments d'armoise visi-
bles sur sa clef sont l'indice d'une dédicace à la
Vierge Marie.

Jardin du cloître et lavabo

Depuis le jardin du cloître (**14.1**), le visiteur jouit
d'une vue dégagée sur l'ensemble du cloître avec
son lavabo (**14**) et sur l'église avec son grand lanter-
neau. Des fenêtres ogivales murées sont visibles
sur la paroi extérieure de l'ancien dortoir des moi-
nes, situé à l'étage côté est. En face, dans l'aile
ouest, il y a l'ancien dortoir des convers. Le lavabo
est surmonté d'une construction à colombages, réa-

Le Lavabo.

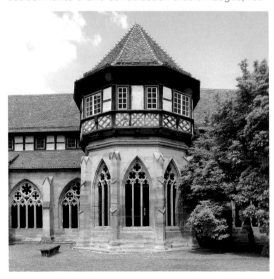

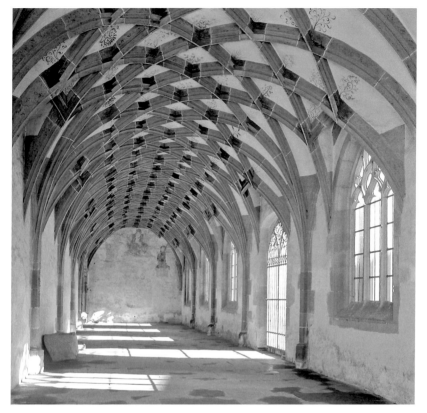

Le Bâtiment de liaison.

lisée probablement vers 1611 d'après des plans de
l'architecte souabe Heinrich Schickardt. Cet étage
est laissé à la disposition du Séminaire protestant.
L'aile sud du cloître (**9.1**) laisse nettement apparaître
son style gothique primitif, avec des baies étroites
en plein cintre répétées au début des ailes est et
ouest et contrastant avec les baies à remplages,
plus tardives. Le cloître a été vitré au plus tard vers
le milieu du 15e siècle.

Bâtiment de liaison

En poursuivant dans l'aile est du cloître et en emprun-
tant le couloir (**16.2**), le visiteur arrive dans le bâti-
ment de liaison (**16.3**). Cet ouvrage de style gothique
tardif a été réalisé par le convers Conrad von Schmie
au temps de l'abbé Johannes Burrus de Bretten,
dont l'abbatiat dura de 1491 à 1503. Il semblerait que
la salle en rez-de-chaussée, couverte d'une voûte en
réseau et à l'aspect de couloir, ait fait office de cha-
pelle mariale. C'est en effet ce que laissent supposer
la peinture murale de la paroi est et l'inscription pré-
sente sur la tourelle d'escalier, une inscription datant

Clef de voûte située à l'étage
du Bâtiment de liaison :
ange portant les armoiries
de l'abbé Johannes Burrus.

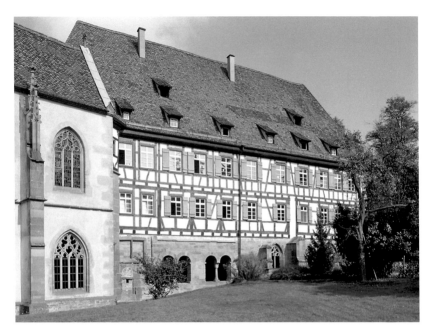

La façade arrière de
l'ancienne Infirmerie.

de 1862, année durant laquelle eut lieu une rénova-
tion, et évoquant une dédicace à la Vierge Marie. Les
plantes de la voûte, peintes de façon naturaliste,
contiennent elles aussi des symboles mariaux tels
que l'ancolie ou la rose. Sur la paroi est, on distingue
les deux saints abbés Benoît de Nursie et Bernard
de Clairvaux, agenouillés aux pieds de la Vierge en
majesté avec l'Enfant Jésus. À l'emplacement des
armoiries du Wurtemberg, apposées ultérieurement,
il y avait autrefois un passage qui menait dehors. Le
portail sud ouvre directement sur l'ancien cimetière
des moines, aujourd'hui jardin de l'Éphorat (**17.4**).
Même la tour de Faust (**8**), située au sud-est, est visi-
ble d'ici selon la saison.

L'étage est occupé par une salle lumineuse de style
gothique tardif, agrémentée d'une voûte en réseau
et de représentations des Pères de l'Église ; elle a
vraisemblablement servi jadis de salle de bibliothè-
que. L'endroit est utilisé de nos jours comme salle
des fêtes du Séminaire protestant.

Une galerie voûtée (**17.2**) part de l'angle nord-est du
bâtiment de liaison et longe les locaux actuels de
l'Éphorat (**17**). De la travée conservée, le visiteur
peut jeter un regard dans la galerie dite des Malades
ou de l'Hospital (**17.1**) de l'ancienne infirmerie. Les
baies en plein cintre du mur intérieur de cette gale-

rie, construit à une date très reculée, sont encore plus anciennes que les deux fenêtres géminées romanes qui donnent sur le jardin.

Salle des frères et Grande Cave

Le circuit ramène dans le cloître et conduit jusqu'à l'escalier d'accès à l'ancien dortoir des moines. Derrière ce dernier, se dissimule la salle des Frères (**16.4**) ou Frateria (fermée à la visite), réaménagée comme salle d'étude au temps des abbés Johannes de Gelnhausen (abbé de 1430 à 1439?) et Berthold de Roßwag (abbé de 1445 à 1462). Un espace, séparé du reste de la salle, s'orne d'une peinture murale du 16e siècle qui représente un Christ souffrant : elle est à l'origine du surnom de « chambre de la Flagellation » donné à cet espace. C'est dans cette zone de la clôture qu'avait probablement été aménagé le scriptorium, lequel a existé au plus tard au 13e siècle.

Au nord de la salle des Frères, fait suite la Grande Cave (**16.5**), lieu également fermé à la visite, une salle voûtée massive, vraisemblablement bâtie au 12e siècle, qui comporte deux puissantes colonnes et d'imposants chapiteaux ouvragés avec précision. Au 13e siècle, cette cave avait été prolongée vers le nord et vers l'ouest pour former une aile plus importante. Les salles ainsi créées, remaniées à plusieurs reprises, se présentent de l'extérieur comme une aile de bâtiments parallèle aux deux réfectoires. Les dates d'apparition de ces ouvrages n'ont pas encore été déterminées.

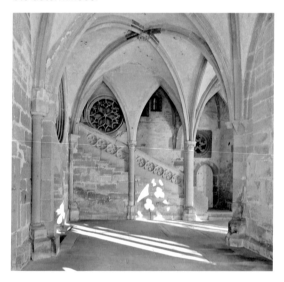

Escalier menant au Dortoir des moines.

Le mulet de la légende, représenté sur la voûte du Lavabo.

Chauffoir et fontaine

L'aile nord du cloître (**13.1**), aménagée au plus tard au 13e siècle, a été voûtée vers 1350, dans un style haut gothique. Un espace, fortement remanié, précède la salle des Frères et s'ouvre vers le nord : on suppose qu'il a été occupé par une grande salle de style haut gothique (**16.6**), laquelle aurait été modernisée à une époque antérieure au départ des Cisterciens. La salle de chauffe (**15**) est de nos jours accessible depuis le cloître ; elle est surmontée par le chauffoir, la seule salle abbatiale susceptible d'être chauffée. Au-dessus d'un foyer fermé, qui pouvait être alimenté de l'extérieur, l'air réchauffé s'élevait et traversait le plafond par des ouvertures obturables pour pénétrer dans le chauffoir situé à l'étage.

Le lavabo (**14**) s'ouvre sur le jardin du cloître. Il a été construit sur des vestiges de style gothique primitif et voûté vers 1340–1350. Alimentée par des sources jaillissant des hauteurs situées au nord de l'abbaye, la fontaine fournissait l'eau fraîche requise pour les ablutions et pour le rasage de la tonsure. La fontaine ne possède trois vasques que depuis sa reconstruction de 1878. Depuis lors, au-dessus d'un bassin en grès, il y a une vasque médiévale plus petite en bronze et, au-dessus de celle-ci, une vasque en pierre encore plus petite et surmontée elle-même d'un dessus en plomb de forme conique, ce dernier provenant de la fontaine située dans la cour

est du monastère. Les peintures sanguines de la voûte sont d'origine ; elles s'agrémentent de sarments, de rubans et d'insignes épiscopaux. En haut et à droite, on remarque une scène où un mulet boit à la fontaine : il s'agit d'une illustration de la légende qui court sur la fondation de l'abbaye.

Réfectoire des moines

En face de la fontaine du lavabo, se trouve le portail du réfectoire des moines (**13**), une salle splendide de style gothique primitif. L'ouvrage est apparu dans le cadre des mesures de construction en style gothique primitif qui furent engagées par l'architecte du Paradis et il a probablement été achevé vers 1230. Ses dimensions (environ 27,20 m de long sur 11,50 m de large sur 10,40 m de haut) conjuguées à la qualité stéréotomique apportée par les tailleurs de pierre illustrent bien la volonté qui animait les moines d'obtenir une salle d'apparat digne de rivaliser avec celle d'un roi. De la chaire de lecture incorporée dans le

Le Réfectoire des moines.

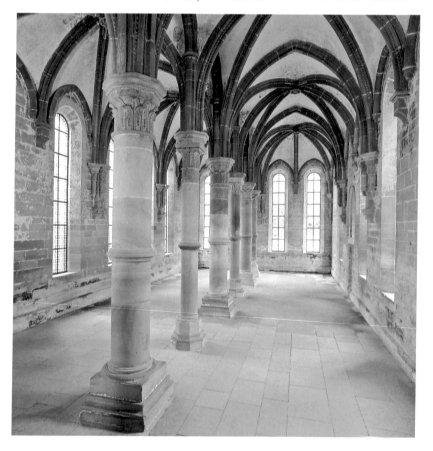

Le duc Ulrich de Wurtemberg. Peinture de la voûte du Réfectoire des moines.

mur est et en position surélevée, un moine lisait un passage de la Bible ou d'autres écrits sacrés pour le rafraîchissement spirituel du reste des moines qui mangeaient en silence. Les peintures sanguines qui ont été dégagées au-dessus du troisième pilier à partir de l'entrée s'agrémentent de sarments et de délicats ornements accessoires ; elles sont datées de 1517. Le portrait visible dans l'écoinçon de la voûte surmontant la deuxième colonne depuis le nord est à l'effigie du duc Ulrich de Wurtemberg. On aperçoit dans le mur ouest l'ancien passe-plat de la cuisine de l'abbaye (**12.1**), qui était contiguë aux deux réfectoires et fut remaniée en 1899, lors de l'installation de la cuisine du Séminaire protestant.

Dans l'angle nord-ouest du cloître, on découvre, au niveau du socle, un relief particulier datant d'une époque très reculée. L'animal fabuleux représenté, possédant tête, encolure et membres antérieurs de cheval ainsi qu'une queue de poisson, est un hydrippos (cheval d'eau).

Réfectoire des convers

Le Réfectoire des convers.

Le réfectoire des convers (**12**), une salle à deux vaisseaux construite après 1200, s'ouvre sur l'aile ouest du cloître (**10.1**). L'accès au réfectoire s'opère de nos jours par le portail situé à droite de la porte romane d'accès au cloître (**10.3**). En avant de l'entrée

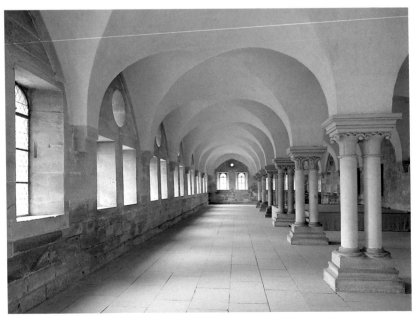

et à droite, on remarque un chapiteau réalisé vers 1300 et figurant une tête de moine entourée de feuillages et surmontée de trois rosettes ; ce moine, du nom de Rosenscheophelin, est en rapport avec la transformation du cloître.

Le portail actuel du réfectoire des convers a été percé vers 1515 pour donner accès à un escalier, alors nouvellement aménagé, qui conduisait au réfectoire d'hiver des moines situé à l'étage, au-dessus du cellier (**10**). En ce temps-là, le réfectoire des convers servait de dépendance. Même le passage qui fait communiquer le réfectoire des convers et le couloir (**10.3**) est apparu après 1500. En effet, à l'origine, les convers entraient dans leur réfectoire par un portail situé dans la première travée du mur ouest et désormais muré. La zone d'accès au réfectoire se trouvait dans un porche en avant-corps, par lequel les convers passaient également pour se rendre à leur dortoir, situé à l'étage. La voûte d'arêtes du réfectoire, construite en 1869–1870 et dépourvue d'arcs-doubleaux, repose sur sept paires de fines colonnes jumelées. Des éléments d'origine de l'ancienne voûte sont visibles dans la niche murale de cette salle ainsi que dans le cellier, situé au sud et en face du réfectoire.

Le portail du Réfectoire des convers.

Cour est et bâtiments seigneuriaux

En traversant la cour intérieure du monastère en direction du nord-est et en laissant sur sa droite les ailes détachées de l'ensemble claustral qui abritent le réfectoire des convers et le réfectoire des moines, puis son aile est, le visiteur arrive dans la cour est du monastère.

Éphorat

L'édifice qui abrite de nos jours l'Éphorat (**17**) est d'origine romane, mais il a été remanié à plusieurs reprises et rehaussé. Les bâtiments qui l'ont précédé avaient d'abord servi d'infirmerie, puis de logis abbatial et enfin de logis seigneurial. La galerie de l'Hospital (**17.1**), qui donne sur le jardin de l'Éphorat, fait partie de l'ouvrage primitif ; on peut facilement la voir depuis le bâtiment de liaison (**16.3**). De ce même emplacement, on voit aussi des vestiges de l'ancienne galerie voûtée (**17.2**) qui se prolongeait vers le nord. Ici, sur le côté cour du bâtiment, on

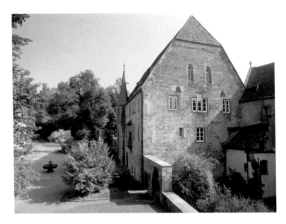

découvre des traces de transformations entreprises à l'époque gothique, notamment des fenêtres en arc brisé situées en partie basse et un passage un peu plus tardif visible en haut et à droite. Vers 1425, au temps de l'abbé Albert IV d'Ötisheim, dont l'abbatiat dura de 1402 à 1428, l'hôpital fut rehaussé et transformé en un logis pour les hôtes de marque, le dit logis seigneurial. Le toit à croupe date de cette époque. Peu avant 1500, durant son premier abbatiat (1491–1503), l'abbé Johannes Burrus fit modifier le logis seigneurial. L'oriel du premier étage est apparu au cours de cette modification. Entre 1512 et 1517, l'abbé Entenfuß fit remanier radicalement l'organisation intérieure de l'édifice. C'est d'ailleurs depuis ce temps que le côté nord s'orne d'un oriel polygonal possédant sa propre couverture et constituant un élément particulièrement accrocheur. Ainsi, en 1512, l'abbé fit aménager au rez-de-chaussée une salle des banquets représentative à trois vaisseaux et six colonnes en pierre ornementées, l'actuelle Abt-Entenfuß-Halle (salle Abbé-Entenfuß). Enfin, au nord-est du bâtiment, s'étirait l'aile des cuisines (**17.5**) ; au temps des ducs, cet ouvrage partageait la cour en deux.

Château de chasse

Le duc Louis, seigneur du Wurtemberg, fit ériger un château de chasse (**19**) en face de l'Éphorat en 1588. L'année de la construction est indiquée dans des inscriptions, dont une au-dessus de l'entrée et plusieurs autres ailleurs. Le château a été construit sur les caves à trois vaisseaux voûtés d'arêtes du bâtiment antérieur et il a été doté de fenêtres à meneaux de pierre, de deux tours rondes latérales et d'une lucarne centrale élancée. La position de

l'emplacement, à une certaine distance des bâtiments claustraux, et la présence d'un grand niveau de caves richement aménagées laissent supposer que le bâtiment antérieur a été le logis abbatial. Le château de chasse a abrité les services du canton au 19ᵉ siècle. L'Éphorat et le château de chasse sont utilisés de nos jours par le Séminaire protestant.

Le Château de chasse.

Aile est

L'historique des constructions situées entre l'Éphorat et l'aile orientale de l'ensemble claustral (**16.4** et **16.5**) est assez flou. Cela est dû aux mesures d'embellissement entreprises au 19ᵉ siècle dans l'esprit de l'époque. Ainsi, un portail, qui est en fait à dater de 1497, porte par erreur l'inscription de l'année 1407 sur la partie retouchée.

Les murs de cette aile est, qui fut modernisée à plusieurs reprises, abritent la salle voûtée de la Grande Cave (**16.5**), un ouvrage du 12ᵉ siècle situé sous l'ancien dortoir et prolongé ultérieurement vers le nord. (Le visiteur a déjà été informé de cette cave lors de son passage dans l'angle nord-est du cloître.) Le canal de la Salzach traverse la Grande Cave en passant par en dessous. En effet, dès son arrivée, à l'est, l'eau de la Salzach circule dans une canalisa-

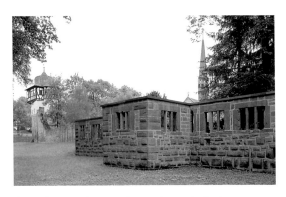

Les ruines restaurées de l'Hospice.

tion mise en place par les moines et elle traverse ainsi tout l'enclos abbatial. Vu son emplacement et compte tenu du résultat des fouilles entreprises, la Grande Cave se prolongeait à l'est par un bâtiment de latrines.

Ruines de l'hospice

La cour est limitée à l'est par l'Hospice (**17.3**), dont ne subsistent que des ruines. La construction de l'Hospice eut lieu à partir de 1430 et elle conduisit à ouvrir une brèche dans la muraille défensive. Le bâtiment servit d'hôpital, apportant des soins aux malades, mais accueillit aussi des personnes âgées ayant payé par le passé pour acquérir le droit d'y être pensionnaires à vie sur leurs vieux jours. Au 19e siècle, il devint l'hospice des pauvres de Maulbronn. Le bâtiment comportait jadis trois étages et marquait la partie est de l'enclos abbatial par sa silhouette imposante et par sa trentaine de mètres de longueur. En janvier 1892, il fut détruit par un incendie qui ne laissa que les fondations et les quelques vestiges de murs visibles aujourd'hui.

La canalisation de la Salzach

L'entrée de la Salzach dans le monastère. Au fond, les ruines de l'Hospice.

Des ruines de l'hospice, ouvertes à la visite depuis peu, le visiteur jouit d'une bonne vue d'une part sur les fortifications de forme bastionnée qui ont été construites au 15e siècle dans le fossé nord, d'autre part sur la Salzach canalisée. La Salzach est retenue par une digue dans l'étang de Tiefer See, situé à l'est du monastère, puis arrive à l'enclos abbatial après une dénivellation de près de 10 mètres pour traverser l'ensemble du site dans une canalisation enterrée. Depuis la fondation de l'abbaye cistercienne, l'eau a été requise pour les dépendances et

L'étang de Tiefer See avec le lanterneau.

a également servi à l'évacuation des déchets de toutes sortes. L'alimentation de l'abbaye en eau fraîche se faisait à partir de sources exploitées dans les hauteurs avoisinantes et par l'intermédiaire de conduites forcées. L'aménagement de l'étang de Tiefer See en réservoir et le tracé de l'itinéraire de la Salzach ont vraisemblablement été réalisés dès le 12e siècle. Il se pourrait même que le mur de barrage de l'étang de Tiefer See ait déjà été surélevé une première fois vers 1400 afin de fournir une plus grande quantité d'eau au moulin, dont les moines avaient agrandi les installations et amélioré les performances. Au 15e siècle, il fallut reconstruire la paroi ouest de la digue et, en 1501, selon une inscription entre-temps disparue, entreprendre d'autres mesures de construction.

Murs de fortification et tours

Le mur d'enceinte, long d'environ 850 mètres, existait déjà partiellement au plus tard vers 1250. Diverses portes, telles que celle, désormais murée, qui avait été percée dans la muraille sud, conduisaient dans le fossé. Sur tout le périmètre de l'enceinte, le visiteur peut fréquemment apercevoir des vestiges de l'ancien chemin de ronde, avec son dallage, son parapet formé par le mur extérieur rehaussé, son garde-corps intérieur et sa couverture, cette dernière ayant vraisemblablement été construite ultérieurement.

Dans l'angle sud-ouest de l'enclos abbatial, on constate un agrandissement de la muraille, survenu à une époque postérieure à 1360 ; il était destiné à repousser le flanc ouest vers l'extérieur et à renforcer la zone de la porte d'accès. En outre, d'après

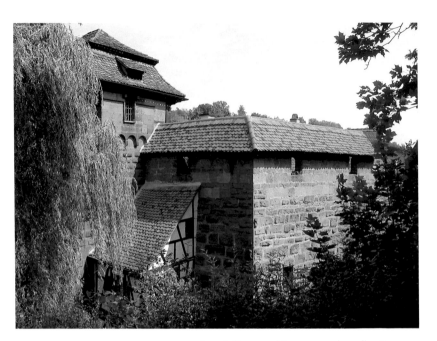

La porte ouest avec le rempart de l'abbaye.

une représentation graphique, une chapelle et une fortification avec porte extérieure se trouvaient en avant de la porte d'accès actuelle et du flanc ouest. Un document de 1562 mentionne aussi une briqueterie et une auberge, situées en avant de la porte ouest.

Le souci d'adapter constamment les fortifications conduisit au milieu du 15e siècle à agrandir l'angle nord-est par un ouvrage de forme bastionnée. Celui-ci fut implanté au nord de la Salzach et on y ménagea un passage d'accès à l'ancien logis abbatial, puis au château ducal (**19**) bâti ultérieurement à l'emplacement du logis abbatial. Par ailleurs, on aménagea une lice et on érigea un mur extérieur au fossé. De toutes les tours et les portes qui existaient autrefois sur l'enceinte, il ne reste plus que deux tours de fortification, outre la tour-porte de l'ouest (**1**). Celle des deux qui attire le plus les regards est la tour de la Sorcière ou tour du Treuil (**27**), avec ses cinq étages et ses grosses pierres de taille à bossage ; elle marque l'angle nord-ouest de l'enceinte. Sa construction eut lieu en 1441 et elle fut renforcée vers 1491. La tour de Faust (**8**), dans l'angle sud-est de l'enceinte, comporte les traces d'un chemin de ronde grossièrement muré sur son côté ouest et un couronnement à colombages très voyant ; le couronnement abrite une loggia, autre-

fois ouverte, et date du temps des ducs. Cette tour, qui pourrait avoir remplacé une tour plus ancienne, est intégrée à la muraille et a été érigée vers 1500. Son nom évoque le docteur Faust : le célèbre alchimiste a habité la tour en 1516 et une légende raconte qu'il aurait fabriqué de l'or pour l'abbé Entenfuß.

En certains endroits, le caractère fortifié de l'enceinte apparaît très nettement. L'importance militaire des fortifications est en rapport avec les comtes palatins et avec la politique d'expansion des seigneurs du Wurtemberg. Grâce à de perpétuelles réparations, l'enceinte fortifiée fut maintenue en état de servir jusque dans le courant du 19e siècle. Ce qui frappe, c'est le fait que le côté nord, qui est ouvert, est resté sans ouvrages de défense avancés.

Au nord-est de l'enceinte, on discerne les vestiges d'un deuxième anneau de fortification, extérieur au site. Les vestiges se trouvent d'abord près de l'étang de Tiefer See, à hauteur de la route qui mène à Zaisersweiher, et se poursuivent en amont derrière la ferme de Schafhof. Cette ferme, ancienne bergerie de l'abbaye, est située au nord du monastère, dans l'ancienne carrière de l'abbaye, et elle possédait un mur d'enceinte percé de deux portes.

La tour de Faust avec le fossé Est.

Chronologie

1138	Première fondation de l'abbaye cistercienne à Eckenweiher, sur le domaine patrimonial de Walter de Lomersheim, par des moines venus de Neubourg (Alsace).
1147–1148	Transfert de la communauté à Maulbronn, sur un fief appartenant à l'évêque Gunther de Spire, comte de Henneberg.
1148	Privilège de protection accordé par le pape Eugène III. À partir de cette date et jusqu'en 1200, phase importante d'acquisition de biens fonciers grâce à des donations faites par des nobles locaux.
1156	Privilège de protection et confirmation des possessions par l'empereur Frédéric Ier Barberousse.
1157	Fondation de l'abbaye de Schöntal comme abbaye-fille.
1178	Consécration de l'église abbatiale par l'archevêque Arnold de Trèves.
Vers 1210–1230	Période d'activité de l'architecte dit du Paradis : porche de l'abbatiale, aile sud du cloître, réfectoire des moines.
Vers 1236	L'avouerie protectrice de l'abbaye est assurée par les seigneurs d'Enzberg.
Milieu du 13e s.	L'abbaye dispose d'une grande ferme d'exploitation.
2e moitié du 13e s.	L'abbaye bénéficie du droit de paix castrale.
2e moitié du 14e s.	Remaniement du chœur avec ajout de grandes fenêtres à remplages.
1361	L'empereur Charles IV de Luxembourg octroie le droit de protection de Maulbronn aux comtes palatins du Rhin.
1398	Mise en place du lanterneau gothique.
1402–1428	Remaniement gothique de l'abbatiale, avec nouveau voûtement et nouvelles peintures murales, et construction des chapelles.
Milieu du 15e s.	Renouveau de l'abbaye. Maulbronn reprend les dettes de l'abbaye de Pairis (Alsace).
1504	Le duc Ulrich de Wurtemberg s'empare de l'abbaye. Maulbronn perd son statut d'abbaye immédiate d'Empire et devient un simple monastère implanté sur le territoire du Wurtemberg et donc soumis à l'autorité de son duc.
1525	Occupation de l'abbaye par des paysans révoltés.
1534	Introduction de la Réforme dans le Wurtemberg par le duc Ulrich.
1536	Fuite de l'abbé de Maulbronn qui se réfugie au prieuré de Pairis, placé sous l'autorité de Maulbronn.
1548	Retour de l'abbé à Maulbronn suite à la défaite des princes protestants lors de la guerre de Smalkalde.
1556	« Grand Règlement sur l'Église » du duc Christophe : introduction de la Réforme au monastère de Maulbronn et instauration d'une école protestante dans le monastère. Valentin Vannius devient le premier abbé et prélat protestant.

1586–1589	Johannes Kepler est élève de l'école protestante du monastère de Maulbronn.
1588	Construction du château de chasse ducal.
1656	Réouverture de l'école protestante du monastère après la guerre de Trente Ans.
1786–1788	Friedrich Hölderlin est élève de l'école protestante du monastère de Maulbronn.
1806	Sécularisation du monastère sous le règne du roi Frédéric Ier de Wurtemberg.
1827–1831	Hermann Kurz est élève du Séminaire protestant de Maulbronn.
1831–1835	Georg Herwegh est élève du Séminaire protestant de Maulbronn.
À partir de 1840	Lancement de mesures pour maintenir le site en bon état (au sens de la conservation des monuments).
1878	La fontaine du lavabo, symbole du monastère de Maulbronn, est reconstituée d'après les conceptions de l'historien de l'art Eduard Paulus le Jeune.
1886	Maulbron devient une commune urbaine.
1891–1892	Hermann Hesse est élève du Séminaire protestant de Maulbronn.
1891–1899	Vastes mesures de construction dans l'espace claustral : reconstruction du dortoir des convers, suppression de l'appartement du surveillant (le «petit palais»), situé au-dessus du chauffoir, démolition des cuisines de l'école, placées en avant de la façade ouest du cloître, aménagement d'une nouvelle cuisine pour le Séminaire protestant et d'un réfectoire.
1892	Destruction de l'Hospice dans un incendie.
1941	Réquisition du monastère et fermeture du Séminaire protestant. Mise en place d'une école d'enseignement secondaire, mais d'esprit national-socialiste.
1945–1946	Réouverture du Séminaire protestant.
1978	Célébration du 800e anniversaire de la consécration de l'église. Inauguration du Musée du monastère dans la Maison du célébrant de la messe matinale.
1993	Inscription du monastère sur la liste du patrimoine mondial de l'UNESCO.
1997	Célébration du 850e anniversaire de la fondation de l'abbaye. Achèvement de vastes travaux de restauration et de transformation. Inauguration du Musée lapidaire et du nouveau Musée du monastère, installé à la fois dans le bâtiment de la Tonnellerie et dans la Maison du célébrant de la messe matinale.
2000–2004	Réparation du lanterneau et du chœur.
2006	450e anniversaire de la fondation des écoles protestantes des monastères du Wurtemberg.

Glossaire

Abbaye cistercienne	Cistercien vient de Cistercium, latinisation de Cîteaux, nom lui-même dérivé de l'ancien français cistel qui signifiait roseau (du latin cistellum). C'est à Cîteaux que l'Ordre cistercien a été fondé et que la première abbaye bénédictine réformatrice de l'Ordre est apparue.
Basilique	Église à plusieurs vaisseaux de plan allongé, comportant un vaisseau central plus élevé que les vaisseaux latéraux et éclairé par des fenêtres-hautes.
Berceau	Couvrement formé par une voûte demi-cylindrique (berceau cintré).
Bursarium	Administration de l'abbaye.
Cellier	Chambre à provisions (de l'abbaye).
Chapiteau	Élément évasé au sommet d'une colonne ou d'un pilier.
Chapitre général	Assemblée des abbés de toutes les abbayes cisterciennes.
Chauffoir	La salle chauffée de l'abbaye.
Ciborium	Dans le cas d'un autel, baldaquin (en pierre) supporté par des colonnes et surmontant l'autel.
Clair-étage	(ou claire-voie). Dans une basilique, élévation supérieure du vaisseau central occupée par les fenêtres-hautes.
Clôture	Espace de l'abbaye réservé aux moines.
Colonnette engagée	Longue et mince colonne ou demi-colonne supportant des arcs-doubleaux ou des nervures de la voûte.
Convers	(ou frère lai). Religieux (cistercien) non ordonné prêtre.
Couvent	Désigne également la communauté formée par l'ensemble des religieux d'un monastère.
Éphorat	Bâtiment où siège l'éphore (= directeur du Séminaire protestant).
Épitaphe	Plaque de pierre accrochée au mur d'une église et comportant généralement des inscriptions ou des représentations figurées.
Filiation	Essaimage à partir d'une abbaye-mère, aboutissant à la fondation d'abbayes-filles.
Formeret	(ou arc formeret). Arc latéral d'une voûte, engagé dans le mur.
Gothique primitif	Première période du style gothique, ayant duré d'environ 1220 à 1270 en Allemagne.
Infirmerie	(ou enfermerie). Espace généralement réservé aux moines ou aux novices faibles ou malades (sorte d'hôpital actuel).
Lésène	(ou bande lombarde). Bandes plates peu saillantes, dépourvues de base et de chapiteau, servant à raidir un mur et à rythmer sa façade.
Mensa	Table d'autel.
Musée lapidaire	Collection d'originaux façonnés par des tailleurs de pierre.
Oculus	Fenêtre ronde.

Palmette	Ornement constitué d'un motif stylisé en forme de feuille de palmier
Patronage	Protection d'un saint.
Remplage	Ornement gothique constitué d'un réseau de pierre aux formes géométriques, servant à compartimenter une baie ou une autre surface.
Retable	Décor peint ou sculpté surmontant la table d'autel.
Salle capitulaire	(ou salle du chapitre). Salle de réunion des moines.
Travée	Espace compris entre deux arcs-doubleaux successifs d'une voûte. Les travées se comptent dans l'axe longitudinal en partant de l'entrée de l'édifice.

Quelques éléments de bibliographie

Anstett, Peter : Kloster Maulbronn. 10. éd. München 1996.

Anstett-Janßen, Marga : Kloster Maulbronn. 2. éd. corr. München 2000.

Bachmann, Günter : Kloster Maulbronn zehn Jahre UNESCO- Kulturdenkmal: bauliche und restauratorische Maßnahmen, in: Der Enzkreis, 11. 2005, p. 153–172.

Balharek, Christa : Die Maulbronner Seeordnung 1561, in : Brettener Jahrbuch für Kultur und Geschichte, N.F. 1. 1999, p. 13–25.

Brem, Hildegard; Altermatt, Alberich Martin (publié par) : Einmütig in der Liebe: die frühesten Quellentexte von Cîteaux, Langwaden 1998.

Brunckhorst, Friedl : Maulbronn. Zisterzienserabtei, Klosterschule, Kulturdenkmal. 2. éd. Schwetzingen 2002.

Dehio, Georg : Maulbronn, in : op. cit. : Handbuch der deutschen Kunstdenkmäler. Baden-Württemberg 1. München 1993, p. 525–532.

Ehlers, Martin : Auf den Spuren des Renaissance-Baumeisters Heinrich Schickhardt (1558–1635) im Enzkreis, in: Der Enzkreis 9. 2001, p. 53-73.

Ehlers, Martin : Maulbronn. Das Kloster und die Dichter. Horb am Neckar 1996.

Ehlers, Martin; Stober, Karin : Maulbronn. Das Kloster und die Maler. Eine Abtei in alten Ansichten. Maulbronn 1998.

Ehmer, Hermann; Klumpp, Martin; Ott, Ulrich (publié par) : Evangelische Klosterschulen und Seminare in Württemberg 1556–2006. Stuttgart 2006.

Felchle, Andreas; Ehlers, Martin (publié par) : Zaisersweiher. Ein Lesebuch zur Ortsgeschichte. Maulbronn 2000.

Hermelink, Heinrich : Geschichte der evangelischen Kirche in Württemberg von der Reformation bis zur Gegenwart. Stuttgart 1949.

Kloster Maulbronn. Baugeschehen im Weltkulturerbe. Schrift zum 850-jährigen Klosterjubiläum 1997. Publié par Finanzministerium Baden-Württemberg. Maulbronn 1997.

Kloster Maulbronn 1178–1978. Ausstellung anlässlich der 800-Jahr-Feier der Kirchweihe. Publié par Seminarephorat Maulbronn und Landesdenkmalamt Baden-Württemberg. Maulbronn 1978.

Knapp, Ulrich : Das Kloster Maulbronn. Geschichte und Baugeschichte. Stuttgart 1997.

Landesdenkmalamt Baden-Württemberg (publié par) : Maulbronn. Zur 850-jährigen Geschichte des Zisterzienserklosters. Stuttgart 1997.

Leis, Werner; Hübl, Michael : Maulbronn. Ein Zisterzienserkloster als Weltkulturdenkmal. Karlsruhe 1995.

Maulbronn. Sonderheft zum Magazin Schlösser
Baden-Württemberg. Stuttgart 1997.

Paulus, Eduard : Die Cisterzienser-Abtei Maulbronn.
3e éd. augm. Stuttgart 1890.

Rückert, Peter; Planck, Dieter (publié par) : Anfänge
der Zisterzienser in Südwestdeutschland. Politik,
Kunst und Liturgie im Umfeld des Klosters Maul-
bronn. Stuttgart 1999.

Scholkmann, Barbara; Lorenz, Sönke (publié par) : Von
Cîteaux nach Bebenhausen. Welt und Wirken der
Zisterzienser. Tübingen 2000.

Seidenspinner, Wolfgang : Das Maulbronner Wasser-
system. Relikte zisterziensischer Agrarwirtschaft
und Wasserbautechnik im heutigen Landschaftsbild,
in : Denkmalpflege in Baden-Württemberg 18, 1989,
p. 181–191.

Stober, Karin : Denkmalpflege zwischen künstleri-
schem Anspruch und Baupraxis. Über den Umgang
mit Klosteranlagen nach der Säkularisation in Baden
und Württemberg. Stuttgart 2003.

Légende du plan de masse ci-contre

1 Tour-porte
2 Porterie
3 Poste de garde
4 Remise
4.1 Chœur de chapelle
5 Tonnellerie, aujourd'hui
Centre d'information et
Musée du monastère
6 Grenier d'abondance
6.1 Fenil
7 Inspection des vignes
8 Tour de Faust
9 Église abbatiale
9.1 Aile sud du cloître
9.2 Partie de l'église occupée
par les convers (« église
des convers »)
9.3 Chœur des moines
9.4 Paradis
9.5 Armarium
9.6 Sacristie
10 Cellier
10.1 Aile ouest du cloître
10.2 Galerie des convers
(Galerie à arcades)
10.3 Porte d'accès au cloître avec
couloir
11 Écurie à ânes
12 Réfectoire des convers
12.1 Cuisine du monastère
12.2 Cuisines de l'école
protestante
13 Réfectoire des moines
13.1 Aile nord du cloître
14 Lavabo
14.1 Jardin du cloître
15 Salle de chauffe surmontée
du chauffoir (calefactorium)
16 Salle capitulaire
16.1 Aile est du cloître
16.2 Couloir est
16.3 Bâtiment de liaison
16.4 Salle des Frères
16.5 Grande Cave
16.6 Grande Salle

17 Infirmerie, Logis seigneurial,
Éphorat
17.1 Galerie de l'Hospital
17.2 Galerie de l'Éphorat
17.3 Ruines de l'Hospice
17.4 Jardin de l'Éphorat
17.5 Cuisine
17.6 Fontaine de la cour est
18 Prison cantonale
19 Château de chasse
20 Cantine
21 Maison des domestiques
22 Trésorerie
22.1 Porte charretière du mur de
fortification intérieur
23 Tour du Moulin
23.1 Partie nord du mur de
fortification intérieur
24 Remise
25 Moulin et Boulangerie
25.1 Grenier à glands ou Étable
de traite
26 Grenier
27 Tour du Treuil ou tour de la
Sorcière
28 Logement du meunier-
boulanger
29 Grenier à avoine
30 Dépendance
31 Écuries ducales, aujourd'hui
Mairie
32 Forge
33 Charronnerie
34 Maison du charron, avec
accès au Chai du vin
d'Elfingen en sous-sol
35 Maison du célébrant de la
messe matinale, aujourd'hui
Musée du monastère
35.1 Ancienne porte (démolie)
36 Hostellerie
37 Annexe de la pharmacie,
aujourd'hui bureaux du
monastère
38 Fontaine de la cour du
monastère